剔彩流变

宋代漆器艺术

何振纪 ◎ 著

浙江古籍出版社

浙江文化艺术发展基金资助项目
PROJECTS SUPPORTED BY ZHEJIANG CULTURE AND ARTS DEVELOPMENT FUND

序

在宋代的艺术审美里，唐代所形成的那种雄浑艺术风格总体上已成为过去。宋代士人不再崇拜宏大磅礴的气势与激情，而是转向悠游赏乐的追求。欣赏马远、夏圭这些文人式的绘画小品，其选择的主题以及所表现的趣味，往往是在残山剩水、滴雨枯荷之间寄托心性的寂静。宋代艺术所专注的心性修养，促使其时的工艺美学同样转向了"内敛"之境。这种境界尤在文人雅士当中体现为主体的一种"乐"的追求，将主观的审美"理趣"视作情感活动的过程。这一"理趣"与宋代各种艺术形式得以有机结合，达到"美善相乐"的程度，为宋代的工艺美术在审美上的转变起到了相当的促进作用。

宋代推崇"存天理、灭人欲"的理学思想，使得五代末期至北宋初期在文艺领域盛行的艳丽、浮华风气逐渐受到主流意识形态的批评，宋代社会中的文化生活等方面亦备受影响。宋真宗便曾下诏："近代以来，属辞多弊，侈靡滋甚，浮艳相高；忘祖述之大猷，竞雕刻之小巧。……今后属文之士，有辞涉浮华，玷于名教者，必加朝典。庶复古风。"[1]文人士夫们也提出了反对错彩镂金、雕章琢句的做法，转而推崇淡泊而含

[1] 曾枣庄、刘琳主编：《全宋文》（第〇二九册·祥符诏书记），上海：上海辞书出版社；合肥：安徽教育出版社，2006年，第369页。

蓄、平易而秀美的艺术风格。如欧阳修曾有诗《古瓦观》云："于物用有宜，不计丑与妍。"便十分形象地表达出一种具有实用性的工艺美术观念，这些都影响着当时的工艺美术发展。

对于宋代工艺美术的发展而言，尽管理学思想影响深远，地位尊崇，但从一开始便存在着不同程度上与众不同的反响，因而促成了宋代工艺美术在趣味上展现出具有包容性的一面。随着宋代的工艺技术水平取得了空前的发展，随之冲破了宋代的工艺美术在审美形式上所受到的一些限制。伴着宋代艺术的审美越往后越复杂化的同时，也导致了工艺美术在趣味上变得日益多样化。如随宋代文人的喜好而盛行的饮茶风俗，以黑釉瓷这一品类为主的茶碗得到了高度的发展，在此风潮下漆器也产生了独特的形制。以各类髹饰制作的茶托、茶碟，其形制及装饰具有浓厚的文人化趣味；而宋代佛教的兴盛，尤其是禅宗的流行，使得以髹漆制作的器物也具有了明显的宗教象征色彩。

宋代漆器艺术在设计上的重要特征之一，便是观赏性和实用性的分野变得日渐清晰。漆器艺术观赏性风气的勃发，一方面是受宗教或复古艺术风潮的影响，导致了相关漆器设计向非实用化方向发展；另一方面则是装饰艺术的独立品格得到了进一步的觉醒，绘画开始更为深入地进入漆艺领域。就后者而言，除漆绘之外，宋代雕漆和螺钿等技艺在装饰方面对绘画风格的接纳和发展最为突出。这自然也与绘画艺术在宋代受到特殊的重视相关。而对于宋代漆器艺术所展现出的实用性方面，则可从大量日常生活漆器的生产以及素髹等工艺技术的推进上看到。此外，宋代的漆器对实用性方面的重视还可见诸当时的漆器与其他工艺美术品类在设计的交互影响上。瓷器与金属器等在宋代同样取得了巨大的发展，

它们共同对宋代漆器的器形及装饰设计产生了明显的影响。这也与宋代工艺审美方面的嬗变以及髹漆制作技术方面的进步息息相关。

综上，本书对内容的编排除"绪言"外，将从宋代漆器的"研究历程""主要类型""设计特色""剔彩流变""域外传播""珍存近况"六个方面来进行归纳和总结。"研究回顾"主要介绍了20世纪以来国内外有关宋代漆器的研究状况，包括其出现和兴起的基本情况；"主要类型"介绍的是关于"雕漆""戗金""螺钿""素髹"等宋代比较突出的漆器类型；"设计特色"在前面"主要类型"的基础上，从"造型""制胎""工艺""装饰"等几个方面介绍宋代漆器的设计和制作特点；"剔彩流变"中的"剔彩"在宋代雕漆中比较特别，此处介绍了该工艺的特色及其在中日间的流传与嬗变；"域外传播"，对通过海上丝路流传的宋代漆器进行了介绍；"珍存近况"对流传至今的重要宋代漆器遗存进行了梳理。

宋代漆器是个十分迷人的研究主题，近年来从社会生活、物质文化、艺术消费等新的角度出发进行宋代漆器探索的研究均在增多。本书受研究条件所限，所探讨的范围仍仅限至今能够公开得见的宋代漆器遗物，笔者尽量通过旁引相关材料并试图以当中的重要文物为代表，对这一研究主题进行一个直观地展现与表述。本书的重点是对宋代漆器特色及其代表器物的介绍，期望这一出发点能对读者了解宋代漆器艺术有所增益。此为序。

何振纪

于辛丑岁夕

目 录

绪 言

绪　言

公元 960 年，赵匡胤部队发动陈桥兵变，赵氏夺后周恭帝郭宗训帝位而改元自立，是为宋朝的开始。公元 1127 年，金兵侵略汴京，徽宗、钦宗二帝皆被金兵掳去北上，北宋灭亡（图绪.1—绪.4）。其后，徽宗之子康王赵构于南京（今河南商丘）称帝，是为宋高宗，史称南宋。经过一连串迁移后，南宋定都杭州，升杭州为临安府，后正式定临安为行都，杭州成为南宋的都城近 150 年。

两宋之时，中国的手工业空前发达，髹饰艺术亦呈现出极大的进步。其时官方设置有专门的漆器生产管理机构，同时民间的漆艺制作也相当普遍，漆器发展为流通于市场上的商品，北宋首都汴梁、南宋首都临安皆有售卖温州等地所出产的漆器。

宋代漆器品类丰富，中国传统漆艺的主要类型均已诞生。自宋代遗留至今的漆器文物以木胎制作最为多见，可知宋代的木胎漆器应用最为普遍，而且以圆形、方形及菱形等几何造型设计最为显著。源自花瓣形态的起棱分瓣设计是宋代漆器的主要特色之一，这类具有优雅审美趣味的造型不但反映在宋代的素髹漆器上，也流行于雕漆及其他漆器类型中。

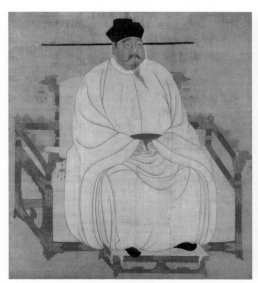

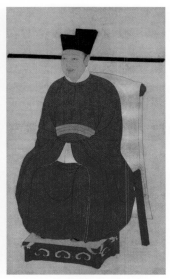

图绪.1 北宋 佚名：《宋太祖坐像》，绢本设色，纵 191 厘米，横 169.7 厘米，台北故宫博物院藏

图绪.2 北宋 佚名：《宋徽宗坐像》，绢本设色，纵 188.2 厘米，横 106.7 厘米，台北故宫博物院藏

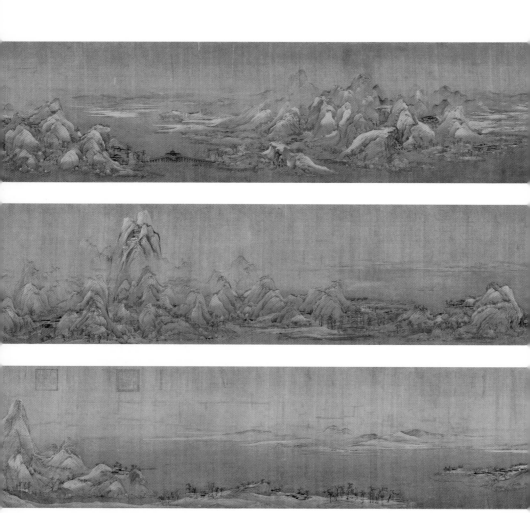

图绪.3 北宋 王希孟：《千里江山图》，绢本设色，纵 51.5 厘米，横 1191.5 厘米，故宫博物院藏

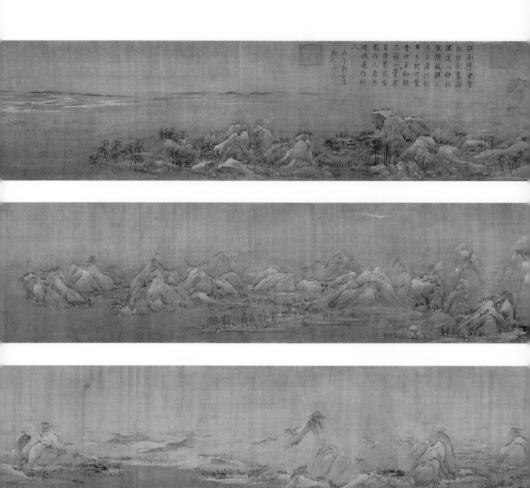

图绪.4 南宋 陈清波:《湖山春晓图》,绢本设色,纵 25 厘米,横 26.7 厘米,
故宫博物院藏

关于雕漆,中国在这方面的工艺品品质之高、品种之多、流行之广,被
公认为中国漆艺的代表,就连以精细漆艺傲视同侪的日本亦不能企及。
日本江户时代著名的雕漆工匠玉楮象谷便研究来自中国的雕漆、存清等
技法,形成日本香川漆艺的基础。而自室町时代兴起的日本镰仓雕,更
是从中国的雕漆风格中获取灵感,从中可见中国雕漆对日本相关技艺发
展的影响。雕漆作为最具特色的中国漆工艺创造之一,从其诞生之始便
受到人们的珍视。据现有研究可知,雕漆大约最晚诞生于唐代,而宋代

则是中国雕漆发展走向成熟的一个重要转折阶段。[1] 从历史上的相关记录可见，到了宋代，中国雕漆已经十分发达，不但款式多样、造型丰富，而且设计精美又特色鲜明。[2]

宋代的雕漆艺术更有剔犀一类，其装饰特点是以两种或三种漆色重叠堆积后再行雕刻，且以抽象几何图案为装饰主题，著名者如日本东京国立博物馆所藏剔犀屈轮纹漆盘、日本九州国立博物馆所藏剔犀屈轮纹漆拂子柄等，国内相关藏品则有常州博物馆所藏剔犀执镜盒、福州市博物馆所藏剔犀菱花形奁等。还有所谓的剔彩漆器，可从日本德川美术馆所藏的狩猎图长盘、日本京都孤蓬庵所藏的花纹漆香盒等遗物上看到其风貌。宋代中日间交流紧密，尽管在唐末五代中原混乱影响下，日本停止了官方遣使，但众多的日本求法僧仍然渡海而来，扮演了中日交流的重要角色。从北宋至南宋，僧人渡海而来求法巡礼，僧人在进贡方物的同时，宋朝廷亦以使节之礼招待。此后，随着宋代中日民间商业往来的日渐频繁，各种各样的商品也在运销之列，在工艺制品方面则除了陶瓷、丝绸、布帛、书籍外，还包括漆器。因而，日本成为域外保存宋代漆器最为丰富之地。日本重要的宋代漆器藏地包括东京国立博物馆、德川美术馆、根津美术馆、逸翁美术馆、藤田美术馆、出光美术馆、镰仓国宝馆、永青文库、静嘉堂文库美术馆、东京艺术大学美术馆、大阪市立东洋陶瓷美术馆，等等。2004 年，由根津美术馆举办的"宋元之美——以传来漆器为中心"特展，较为全面地展示了日本所藏大批宋元时代漆器展品，

〔1〕沈福文:《中国漆艺美术史》，北京：人民美术出版社，1992 年，第 79—80 页。
〔2〕王世襄:《中国古代漆器》，北京：生活·读书·新知三联书店，2013 年，第12—14 页。

非常直观地反映出宋代漆器精致秀丽的时代风尚。

　　宋代漆器的突出特点是对雅致趣味的崇尚，其中一个重要表现是其造型设计对于花式的重视。尤其是盘、碗等日常生活漆器，除了最为普遍的圆形设计之外，各种花瓣造型涌现。特别是在北宋初期，日用漆器的花瓣造型款式多样，如葵花、菊花、莲花、海棠花等款式十分流行。到了北宋后期，花瓣造型的漆器设计又变得单纯精巧，从原先注重对花形的模仿，逐渐向抽象的曲线造型设计转移。自北宋后期至南宋前期，虽然花瓣造型的素髹漆器设计依然盛行，但花形已变得相当简约。到了南宋后期，简练优美的曲线造型又逐渐过渡至曲线多变但起伏波动较小的口沿设计。这一规律可在 20 世纪中叶以后，杭州老和山宋墓、无锡宋墓、淮安宋墓、武汉十里铺宋墓、瑞安宋慧光塔、金坛宋周瑀墓、武进宋墓、沙洲（今张家港市）宋墓、监利宋墓、苏州瑞光寺塔等地先后出土的宋代漆器上看到。[1] 这些发掘出土的宋代漆器还同时显示出宋代

〔1〕江苏省文物管理委员会、南京博物院：《江苏淮安宋代壁画墓》，《文物》1960 年第 8、9 期，第 43—51 页；罗宗真：《淮安宋墓出土的漆器》，《文物》1963 年第 5 期，第 45—53 页；江阴县文化馆：《江苏江阴北宋葛闳夫妇墓》，文物编辑委员会，《文物资料丛刊》（第十辑），北京：文物出版社，1987 年，第171—174 页；蒋缵初：《谈杭州老和山宋墓出土的漆器》，《文物》1957 年第 7 期，第 28—31 页；李则斌、孙玉军等：《江苏淮安翔宇花园唐宋墓群发掘简报》，《东南文化》2010 年第 4 期，第 45—53 页；朱江：《无锡宋墓清理纪要》，《文物》1956 年第 4 期，第 19—20 页；浙江省博物馆：《浙江瑞安北宋慧光塔出土文物》，《文物》1973 年第 1 期，第 48—55 页；王振行：《武汉市十里铺北宋墓出土漆器等文物》，《文物》1966 年第 5 期，第 56—62 页；乐进、廖志豪：《苏州市瑞光寺塔发现一批五代、北宋文物》，《文物》1979 第 11 期，第 21—26 页；肖梦龙：《江苏金坛南宋周瑀墓发掘简报》，《文物》1977 年第 7 期，第18—27 页。

漆器的产地众多，而且相关制品流通广泛。例如出土自江苏常州武进村前乡蒋塘 5 号墓的庭院仕女图戗金莲瓣形朱漆奁，有"温州新河金念五郎上牢"铭文，表明其来源于当时的浙江温州。从现今所出土的宋代漆器看来，南宋以后尤以江苏常州、淮安、无锡、扬州与浙江杭州、绍兴、嘉兴、湖州、温州、宁波最多。

中国作为世界上最为重要的漆艺发源地，不但在生漆产量上独占鳌头，而且在髹饰工艺的发明创造方面举世无双。宋代是中国漆器艺术承前启后的时代，除了上述几类宋代最为典型的髹饰类型之外，同时还有诸多其他髹饰工艺并肩发展，如描金、彩绘、嵌钿、堆漆、填漆等诸多品种，极为丰富。宋代漆器不但酝酿形成了中国传统漆艺最具特色的时代风格，而且历经元代以后为明清时代形成"千文万华，纷然不可胜识"的髹饰黄金时代奠定了坚实的基础。

第一章
宋代漆器的研究
历程

第一章
宋代漆器的研究历程

　　尽管在宋元明清各时期的中日文献中已有与宋代漆器相关的零星记录，但专门的宋代漆器研究则直至 20 世纪方才出现。这与 20 世纪以后中国艺术史学的发展进程息息相关。按照中国传统美术史的理路，通常是以书画为大宗，建筑、雕塑、工艺美术皆不在其列。将漆器等工艺美术也列入美术史研究的范畴乃是受到西方"艺术"的研究取向所引导，并且最早是通过日本间接地对中国美术研究产生影响。

　　日本美术曾经受到过中国强烈的影响，但到了 19 世纪，在日本脱亚入欧浪潮的影响下，西方的艺术概念开始进入日本。其中最具代表性的人物如费诺罗萨，其东亚美术史研究《中日艺术源流》对日本的美术史学者产生巨大的推动作用（图 1.1、1.2）。进入 20 世纪以后，日本的中国美术史研究著作已经涵盖了绘画、建筑、雕塑、工艺美术等方面。美术史研究对象的发展，很快被介绍到中国。在 20 世纪之初，中国的美术史研究接受了来自日本的影响，并开始直接从西方输入新的艺术思想。美术的概念和研究范围随之发生了变化，在当时的中国美术史研究里，工艺美术主要是指陶瓷，同时还有玉器、青铜器等，亦与雕塑艺术交叉，但对漆器，尤其是宋代漆器鲜有涉及。

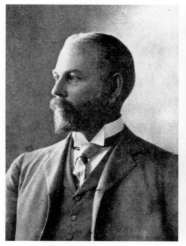

图 1.1 费诺罗萨　　　　　　　　　图 1.2 费诺罗萨：《中日艺术源流》

其时，国内不但关于宋代漆器的断代史研究未见，甚至对中国漆艺史的研究也十分薄弱。虽然日本的中国美术通史研究著作里会论及漆器，但涉猎也并不丰富。1916 年，日本考古学家关野贞在朝鲜石岩里的古墓葬中发现了汉代乐浪郡带铭文的漆器。此后，日本学者陆续在平壤附近的乐浪古坟中发掘到不少带铭文的漆器，随着相关研究资料的发表，逐渐形成了一个关于中国漆艺发展史的印象。有关宋代漆器的断代史研究就更晚出现了，虽然明代中国及江户时代的日本也有鉴赏宋代漆器的文字记录，但还不算是专门的漆器史研究，直至 20 世纪 40 年代以后，才逐渐形成关于宋代漆器的专门研究。也是在这个时间前后，日本公开了部分宋代漆器传世品的情况，而且这些传世品大多是雕漆作品。这是日

图 1.3 卜士礼　　　　　　图 1.4 卜士礼:《中国美术》

本珍藏宋代漆器的一大特色,并且在 20 世纪 60 年代宋代漆器研究兴起后,成为日本这方面研究的重要资源。

　　西方研究中国漆器美术史也始于对雕漆的研究。早期的西文中国美术史著作里已经提及了中国漆器,但主要集中于明清时期的雕漆。例如卜士礼在 1904 年出版的《中国美术》一书里便专列有"雕漆"篇,并大篇引用明曹昭《格古要论》中的"古漆器论"。[1](图 1.3、1.4) 书中还提到了 1860 年英法联军劫掠圆明园时掠走的乾隆雕漆。尽管《格古要论》中也提及宋代的雕漆,但在 20 世纪初,西方学界还未对宋代漆器有所关注。直至 20 世纪三四十年代,明代雕漆依然是西方对中国漆器观察的重心。在 20 世纪 50 年代末,英国东方陶瓷学会 [Oriental Ceramic Society] 在伦敦举办了著名的"明代艺术" [The Arts of the Ming Dynasty] 展览,展示了当时流传于西方的一批明代漆器。1960 年,东

────────────

[1] 卜士礼 [S. W. Bushell]:《中国美术》[*Chinese Art*],伦敦:维多利亚与阿尔伯特博物馆,1909 年版 (1904 年首版),第 1 卷,第 111 页。

方陶瓷学会又继续举办了轰动一时
的"宋代艺术"［The Arts of the Sung
Dynasty］展览。[1]（图 1.5）

　　"宋代艺术"展览反映出其时西
方对中国宋代美术的兴趣日浓，这
对西方宋代漆器研究的进展具有重
要的意义。展览共展出了 5 件宋代
漆器，其中包括 2 件漆盘、2 件漆
杯以及 1 件损坏严重的漆盏托。它
们分别来自巴黎的赛努奇博物馆与
吉美博物馆、伦敦的大英博物馆以

图 1.5 东方陶瓷学会：《宋代艺术》

及维多利亚与阿尔伯特博物馆，除维馆的 1 件漆杯上有铭文"甲戌潭州
天庆观东潢小五造记"，说明其产地为湖南长沙之外，其余 4 件漆器均
被认为来自河北钜鹿。[2] 20 世纪初，被掩埋了 800 多年的、位于河北钜
鹿的宋代古城被发现。据考其于北宋大观二年（1108）被洪水所淹没，
1918 年发生旱灾时意外重现，同时出土了大量宋代珍贵瓷器和一批宋代
漆器。但这些出土文物因为管理不善而大多流向了国外收藏者手中。虽

〔1〕东方陶瓷学会：《宋代艺术》［The Arts of the Sung Dynasty］，《东方陶瓷学
会会报》［Transactions of the Oriental Ceramic Society］，1959—1960 年，第 32
卷，第 51 页。

〔2〕梁献章：《弗利尔美术馆藏宋元素髹漆器》［Sung and Yüan Monochrome
Lacquers in the Freer Gallery］，《东方学》，第 9 卷，《弗利尔美术馆十五周年纪
念专辑》［Freer Gallery of Art Fiftieth Anniversary Volume］，1973 年，第 121—
131 页。

图 1.6 鲁贝尔

然钜鹿出土的这 4 件漆器并非最为精美者，但它们出现在这个展览上已预示了海外有关宋代漆器的研究进入了一个新阶段。在此展览以前，关于宋代漆器的研究还少有公开的研究成果出现，但在此展以后，有关宋代漆器的研究文章便明显增多。

早在 20 世纪三四十年代，西方学术界最先关注的是明代的雕漆艺术，其时收藏明代漆器的藏家已开始公开发表有关中国雕漆器方面的研究文章，例如鲁贝尔（图 1.6）的《明代剔红》等文章。[1] 此外，还有英国著名的中国漆器研究者甘纳尔

〔1〕鲁贝尔［Fritz Low-Beer］，奥托·曼钦 - 赫尔芬［Otto Manchen-Helfen］:《明代剔红》［Carved Red Lacquer of the Ming Period］,《柏林顿杂志》［*Burlington Magazine*］，1936 年 10 月；鲁贝尔:《15 世纪早期的中国漆器》［Chinese Lacquer of the Early 15th Century］,《远东古物博物馆馆刊》［*Bulletin of the Museum of Far Eastern Antiquities*］，第 22 号，斯德哥尔摩，1950 年，第 145—167 页；鲁贝尔:《中晚明时期的中国漆器》［Chinese Lacquer of the Middle and Late Ming Period］,《远东古物博物馆馆刊》，第 24 号，斯德哥尔摩，1952 年，第 27—55 页；鲁贝尔:《三件明代漆盒》［Three Ming Lacquer Boxes］,《东方艺术》［*Oriental Art*］，第 7 卷，第 4 号，1961 年；鲁贝尔:《元代雕漆》［Carved Lacquer of the Yüan Dynasty］,《东方艺术》，第 23 卷，第 3 号，1977 年。

（图 1.7）对明代雕漆的精深研究。[1]
这些藏家和学者的研究均代表了 20 世
纪 50 年代西方在明代漆器研究方面的
取向。在 20 世纪 50 年代末 60 年代初，
西方有关元及宋代的漆器研究便已陆
续涌现，诸如费杰斯的《明代及明以
前的茶道漆器》[2]、杜伯秋的《明代以
前的漆器》[3]、魏尔金的《元明时代的
中国雕漆》[4]、俞博的《瑞典所藏两种

图 1.7　甘纳尔

[1] 甘纳尔［Harry Garner］:《漆艺与家具》［Lacquer and Furniture］,《明代艺术》［*The Arts of the Ming Dynasty*］, 伦敦, 1958 年 ; 甘纳尔 :《明代的屈轮漆器》［Guri Lacquer of the Ming Dynasty］,《东方陶瓷学会会报》, 第 31 卷, 1957—1959 年 ; 甘纳尔 :《中国漆器》［*Chinese Lacquer*］, 伦敦 : 费伯出版社, 1979 年 ; 甘纳尔 :《弗利尔美术馆藏两件 15 世纪中国雕漆盒》［Two Chinese Carved Lacquer Boxes of the Fifteenth Century in the Freer Gallery of Art］,《东方学》［*ARS Orientalis*］, 第 4 辑, 1973 年, 第 41—50 页 ; 甘纳尔 :《中国外销日本的元代及明代早期漆器》［The Export of Chinese Lacquer to Japan in the Yüan and Early Ming Dynasties］,《亚洲艺术档案》［*Archives of Asian Art*］, 第 24—25 号, 1970—1973 年, 第 6—28 页。
[2] 费杰斯［John Figgess］:《明代及明以前的茶道漆器》［Ming and Pre-Ming Lacquer in the Japanese Tea Ceremony］,《东方陶瓷学会会报》, 第 34 卷, 1962—1963 年 ; 第 36 卷, 1964—1966 年 ; 第 37 卷, 1967—1969 年。
[3] 杜伯秋［Jean-Pierre Dubosc］:《明代以前的漆器》［Pre-Ming Lacquer］,《鉴藏家》［*The Connoisseur*］, 伦敦, 1967 年 8 月。
[4] 魏尔金［J. Wilgin］:《元明时代的中国雕漆》［Some Chinese Carved Lacquer of the Yüan and Ming Period］,《远东古物博物馆馆刊》, 第 44 卷, 斯德哥尔摩, 1972 年。

图 1.8 白乐日

图 1.9 白乐日：《宋代书录》，
香港中文大学出版社 1978 年版

中国螺钿镶嵌漆器》[1]、盖尔的《一件宋代漆杯托》[2]等。

　　值得留意的是，20 世纪 50 年代同时也是西方的宋代文化研究兴起之时，尤其是以白乐日［Etienne Balazs］的宋代文献研究《宋代书录》为代表，可见西方对宋代文化与艺术研究的关注（图 1.8、1.9）。在 1960 年的"宋代艺术"展览上，宋代的书画、陶瓷以及漆器也被综合在一起作展示，较以往有关中国艺术的展览更为注重对时代美术整体风貌的呈现。此展览对于宋代漆器研究影响之重要，至今未灭。细究起来，

〔1〕俞博［Bo Gyllensvard］:《瑞典所藏两种中国螺钿镶嵌漆器》[Lo-tien and Laque Burgautee, Two Kinds of Chinese Lacquer Inlaid with Mother-of-Pearl in Swedish Collections]，《远东古物博物馆馆刊》，第 44 卷，斯德哥尔摩，1972 年。
〔2〕盖尔［John Ayers］:《一件宋代漆杯托》[A Sung Lacquer Cup-stand]，《维多利亚与阿尔伯特博物馆馆刊》[*Bulletin of the Victoria and Albert Museum*]，第 1 卷，第 2 号，1965 年 4 月，第 36—38 页。

其中的关键原因之一便是对宋代"素
髹"漆器研究的促进。该展览上的
5 件漆器虽然并非极为精美而且大多
有所破损，但这批"素髹"漆器却
展现出了宋代日常生活所用漆器的
重要一类。前面提到在 20 世纪前期，
日本陆续曝光了一批流传其国的宋
代漆器，它们都是极为精致、奢侈
的雕漆作品。而"素髹"却主要是
些日用器皿，一直并未在学界引起

图 1.10 大维德

足够的注意。而在 20 世纪 60 年代以后，有关宋代"素髹"漆器的研究
陆续出现，并在今天成为宋代漆器史研究不可或缺的内容。关于宋代"素
髹"漆器的研究关注最先见之于鲁贝尔及甘纳尔的论述，而其影响则
与大维德［Percival David］等对宋瓷的收藏与研究兴趣有关（图 1.10）。
举办"宋代艺术"展览的伦敦东方陶瓷学会，本身便是西方研究宋瓷
的重要机构。1952 年大维德成立了以其命名的大维德中国艺术基金会
［Percival David Foundation of Chinese Art］，对西方的宋代瓷器研究起到
了极大的带动作用。可以说，由于宋代"素髹"漆器与宋瓷的关系密切，
从而也推动了西方的宋代漆器研究。

与此同时，西方对宋代"素髹"漆器的关注在极为珍视宋代美术的
日本也产生了共鸣。20 世纪 70 年代后，日本不但陆续出现诸多研究宋
代雕漆器的文章，而且对流传日本的"素髹"漆器也展开了更多的研究，
其中尤以任职于日本东京国立博物馆的研究员冈田让于 1965 年发表在

《东京国立博物馆研究志》上的《宋代无纹漆器》一文最具代表性。[1]
冈田氏同时是研究宋代雕漆器的专家,其所著《宋代的雕漆》《论屈轮
纹雕漆》皆是日本研究宋代雕漆的重要成果。[2]其后又有西冈康宏在这
方面的重要研究文章相继发布,如《"南宋样式"的雕漆——论〈醉翁
亭图〉及〈赤壁赋图〉漆盘等》及《中国宋代的雕漆》等。[3]由于对"素髹"
漆器越来越重视,日本自 20 世纪 70 年代开始曝光了越来越多的传世宋
代"素髹"漆器珍宝。同时,北美有关宋代"素髹"漆器的研究也日益
丰富。19 世纪后半叶 20 世纪初,由于中国政局混乱,社会动荡,大量
珍贵的中国艺术品流入美国。现在从美国几家著名艺术博物馆的东亚收
藏中均可发现众多自那时进入美国的中国宋代文物珍宝。包括波士顿美
术馆、弗利尔美术馆、旧金山亚洲艺术博物馆、洛杉矶艺术博物馆、底
特律艺术中心等。而当中的宋代漆器文物中又以"素髹"漆器居多,从
而也导致了北美对这方面研究的看重。

曾任美国弗利尔美术馆策展人的艺术史学者梁献章于 1970 年及
1973 年发表了《钜鹿县记》与《弗利尔美术馆藏宋元素髹漆器》两文讨

[1]冈田让:《宋代无纹漆器》,东京国立博物馆:《东京国立博物馆研究志》
1965 年第 9 期。

[2]冈田让:《宋代的雕漆》,东京国立博物馆:《东京国立博物馆研究志》1969
年第 1 期;冈田让:《论屈轮纹雕漆》,东京国立博物馆:《东京国立博物馆研究
志》1977 年第 9 期。

[3]西冈康宏:《"南宋样式"的雕漆——论〈醉翁亭图〉及〈赤壁赋图〉漆盘
等》,东京国立博物馆:《东京国立博物馆纪要》,1984 年;西冈康宏:《东京博
物馆藏楼阁人物剔黑盘》,东京国立博物馆:《东京国立博物馆研究志》1974
第 1 期,第 32—34 页;西冈康宏:《中国宋代的雕漆》,东京国立博物馆,2004
年;西冈康宏:《中国的漆工艺》,东京涉谷区立松涛美术馆,1991 年;西冈康
宏:《中国的螺钿》,东京:便利堂,1981 年。

论宋代的考古与漆器艺术，反映出美国学界在 70 年代初对宋代漆器研究的注意。[1]在关于弗馆所收藏宋元漆器的讨论中，梁氏在鲁贝尔相关论述的基础上又再阐述了有关宋瓷与"素髹"漆器之间"异工互效"的问题（图 1.11）。这个观点此后影响了八九十年代日本学界的相关研究，甚至影响到中国国内的讨论。此外，从梁氏的研究可以明显地看到她大量采用

图 1.11 《素色之理》，明斯特漆艺博物馆 2008 年版书影

了新中国成立以后的诸多宋代漆器文物资料来进行论证。20 世纪三四十年代之时，战争导致国内有关宋代漆器的研究停滞，新中国成立后，得益于其时不断的考古发掘，有关宋代漆器的资料变得越来越多。例如 20 世纪 50 年代初发掘的杭州老和山宋墓、无锡宋墓、淮安宋墓，60 年代发掘的武汉十里铺宋墓、浙江瑞安宋慧光塔、金坛宋周瑀墓，70 年代发掘的江苏武进宋墓、沙洲宋墓、湖北监利宋墓、苏州瑞光寺塔等，都出土了不少宋代漆器，而且品种涉及素髹、剔犀、剔红、戗金、描金、嵌钿、堆漆等，十分丰富，为国内的宋代漆艺研究发展提供了许多新的材料。此时，相关的材料也被介绍到了国外，从而对国外的宋代漆器研

〔1〕梁献章［Hin-Cheung Lovell］:《钜鹿县记》［Notes on Chü-lu Hsien］,《东方艺术》，第 16 卷，第 3 号，1970 年，第 259—261 页。梁献章:《弗利尔美术馆藏宋元素髹漆器》，第 121—131 页。

图 1.12 王世襄　　　　　　　　图 1.13 王世襄：《中国古代漆器》，
　　　　　　　　　　　　　　　　文物出版社 1987 年版

究起到了极大的推动作用。从梁氏的研究文章所用的参考文献便可看出，
五六十年代国内所出土宋代漆器的考古发掘资料对其影响之大。

到了 20 世纪 80 年代，中国又相继对江苏吴县（今属苏州）藏书公
社宋墓、常州北环新村宋墓、四川彭山宋墓进行了发掘，出土了一批精
美的宋代漆器。与此同时，有关宋代漆器美术史的研究亦在国内迅速兴
起。最具代表性的研究以文物专家王世襄所编辑的《中国古代漆器》为
代表，另外又有台北故宫博物院研究员索予明编辑的《海外遗珍·漆器》
（图 1.12—1.15）。在 20 世纪 90 年代末，文物专家陈晶主编出版了《中
国漆器全集》，"三国至元代"中归纳有关于宋代漆器的相关资料。

20 世纪八九十年代国内所出版有关宋代漆器的研究，除了参考海
外相关的研究资料和成果之外，更为直接地受过去数十年考古发掘新发

图 1.14　索予明

图 1.15　索予明：《海外遗珍·漆器》，台北故宫博物院 1998 年版（1987 年首版）

现宋代漆器影响。这些新发现的宋代漆器不但包括了大量保存完整的"素髹"漆器，此外还有诸如"雕漆""戗金""犀皮"等不同髹饰工艺的漆器，使得宋代漆器的研究更加全面。这一全面研究宋代不同种类漆器的趋势其实早在六七十年代已经不断酝酿，至八九十年代而兴盛起来。1972年，李汝宽便曾出版《东方漆艺》一书，介绍了宋代不同种类的漆器。[1] 1986 年，美国旧金山亚洲艺术博物馆举办"中世中华之杰作，璀璨的宋元时代漆器"展览，展出了一批该馆所珍藏的宋元漆器，并出版了尚

〔1〕李汝宽〔Sammy Lee Yu-Kuan〕：《皇家苏格兰博物馆藏中国漆器图录》〔Catalogue of the Collection of Chinese Lacquer as Exhibition in the Royal Scottish Museum〕，爱丁堡，1964 年；李汝宽：《东方漆艺》〔Oriental Lacquer Art〕，纽约，1972 年。

格劳［Clarence F. Shangraw］、潘可维［A. Pencovic］以及西冈康宏等人的相关研究成果。[1]1989年，在英国举办了"从创造到融合，13至16世纪的中国漆器"展览。[2]1992年，美国大都会艺术博物馆展出了欧文夫妇收藏的东亚漆器。[3]

　　20世纪90年代末，日本有关宋代漆器的研究突飞猛进。1997年，由德川美术馆编辑出版的《唐物漆器——中国·朝鲜·琉球》一书，便辑录了其馆藏尾张德川家传藏的南宋元明漆器精品，并对其进行分类介绍。[4]2004年，根津美术馆举办宋元美术特展，成功组织了日本国内大批宋元漆器展品参与展出，对流传日本的宋代漆器进行了全面介绍与研究。[5]（图1.16）2011年，日本九州国立博物馆举办中国雕漆艺术展，出版了《雕漆——漆刻纹样之美》一书，除了收录系列流传日本的重要雕漆作品之外，还有博物馆的资深研究人员执笔分析宋代数件漆器文物的文章。[6]（图1.17）2014年，日本东京五岛美术馆举办"存星——漆艺之彩"特别展览，展出了宋、元、明时代的雕彩漆及填漆珍品，其展

〔1〕旧金山亚洲艺术博物馆：《中世中华之杰作，璀璨的宋元时代漆器》［*Marvels of Medieval China，Those Lustrous Song and Yüan Lacquers*］，旧金山亚洲艺术博物馆，1986年。

〔2〕布鲁特公司［Bluett & Sons］：《从创造到融合，13至16世纪的中国漆器》［*From Innovation to Conformity，Chinese Lacquer from the 13th to 16th Centuries*］，伦敦，1989年。

〔3〕大都会艺术博物馆：《东亚漆器，欧文伉俪珍藏展》［*East Asian Lacquer，the Florence and Herbert Irving Collection*］，大都会艺术博物馆，1992年。

〔4〕德川美术馆：《唐物漆器——中国·朝鲜·琉球》，名古屋：德川美术馆，1997年。

〔5〕根津美术馆：《宋元之美——以传来漆器为中心》，东京：根津美术馆，2004年。

〔6〕九州国立博物馆：《雕漆——漆刻纹样之美》，福冈：九州国立博物馆，2011年。

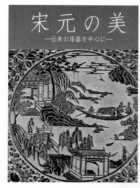

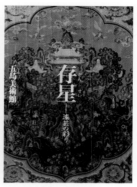

图 1.16 根津美术馆：《宋元之美——以传来漆器为中心》

图 1.17 九州国立博物馆：《雕漆——漆刻纹样之美》

图 1.18 五岛美术馆：《存星——漆艺之彩》

览图录收录了数篇研究宋代雕彩漆的最新成果。[1]（图 1.18）2000 年前后，日本有关宋代漆器研究的新成果已被陆续介绍到中国，并被中国的研究者进一步展开探讨，如北京大学的袁泉博士对宋元漆器的研究，便参考了 2004 年根津美术馆举办的宋元漆艺展以及所出版的相关资料。据现有公开资料的统计，海外共存有宋代漆器文物 200 余件，国内的宋代漆器文物数量截至 2012 年共约有 300 件。这数百件的宋代漆器共同构筑起了研究推进的实物基础（图 1.19—1.22）。

　　纵观过去数十年与宋代漆器相关的诸多研究，可以发现文物的流传成为影响研究变化的关键因素。就此研究领域的发展而言，早年对于宋代素髹的研究受到了海外藏家对宋瓷推崇的影响，对宋代雕漆的研究则与明代雕漆研究的发达有关，从 20 世纪 60 年代开始至今，螺钿、戗金、描漆等不同类型的宋代漆艺也得到越来越全面的研究，从而让我们对宋

〔1〕五岛美术馆：《存星——漆艺之彩》，东京：五岛美术馆，2014 年。

图 1.19　常州博物馆：《漆木·金银
器》，文物出版社 2008 年版

图 1.20　浙江省博物馆：《重华绮
芳：宋元明清漆器艺术陈列》，浙
江人民美术出版社 2014 年版

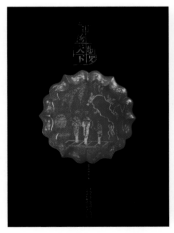

图 1.21　温州博物馆：《漆艺骈
罗·名扬天下》，中国出版传媒股
份有限公司 2013 年版

图 1.22　上海博物馆：《千文万华：
中国历代漆器艺术》，上海书画出
版社 2018 年版

代漆器的概貌有了更为丰富的认识。这些在本土与域外的相关探索及认识已经成为今天宋代漆器研究的坚实基石。近来有关宋代工艺美术的展览，如 2014 年东京三井美术馆"东山御物之美——足利将军家之至宝"、2015 年浙江省博物馆"中兴纪胜——南宋风物观止"、2016 年波士顿美术馆"宋——中国艺术的黄金时代"以及美国旧金山亚洲艺术博物馆"中国漆器展"等，宋代漆器在其中都扮演着重要角色。同时在学术研究方面，除了越来越受到艺术史研究的关注之外，近年亦展现出了与社会史、人类学、民俗学等不同领域之间更为深层的交叉研究与互动趋势，从而为我们对宋代漆器的理解提供了更为多样的观察视角。毋庸讳言，宋代漆器研究至今已达到了前所未见的发展程度，相信随着对相关文物资料的新发现与新方法的进步，未来的宋代漆器研究将会愈见丰厚。

第二章
宋代漆器的主要类型

第二章
宋代漆器的主要类型

　　长久以来，宋代被认为是中国古代文化登峰造极的阶段，历来受到诸多文史方面的专家学者的关注。有关宋代艺术的研究亦随着相关文化研究的发展而取得了长足的进步，近百年来此起彼伏，成果斐然。作为宋代工艺美术品类之一的宋代漆器，其相关研究在 20 世纪的宋代艺术研究热潮里紧跟宋代书画、陶瓷等"显学"而渐露头角。与宋代漆器有关的首波研究热潮兴盛于 20 世纪中叶，其时尤以英国东方陶瓷学会在 1960 年举办的"宋代艺术"展览为著。该展览涵盖漆器等工艺美术在内，将各种艺术门类共冶一炉，较为全面地呈现宋代艺术。该展览更激发了与宋代漆器收藏联系紧密的日本在此领域的推进，再加上我国在 20 世纪下半叶又陆续发掘出土大量宋代漆器文物，宋代漆器研究进入了一个新阶段。时至今日，与此相关的各种研究愈见丰富，为今人深入地理解宋代各类漆器髹饰提供了丰厚的基础。

第一节　雕　漆

明代钱塘（今浙江杭州）人高濂在其《遵生八笺·燕闲清赏笺》"论剔红倭漆雕刻镶嵌器皿"条中谈道："宋人雕红漆器，如宫中用盒，多以金银为胎，以朱漆厚堆至数十层，始刻人

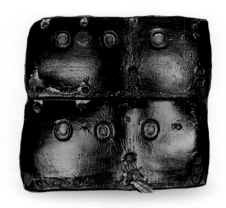

图 2.1 斯坦因发现的唐代漆皮甲，大英博物馆藏

物、楼台、花草等像，刀法之工，雕镂之巧，俨若画图。有锡胎者，有蜡地者，红花黄地，二色炫观。有用五色漆胎刻法，深浅随妆露色，如红花绿叶，黄心黑石之类，夺目可观，传世甚少。又等以朱为地刻锦，以黑为面刻花，锦地压花，红黑可爱。然多盒制，而盘匣次之。盒有蒸饼式、河西式、蔗段式、三撞式、两撞式、梅花式、鹅子式，大则盈尺，小则寸许，两面俱花。盘有圆者、方者、腰样者，有四入角者，有绦环样者，有四角牡丹瓣者。匣有长方、四方、二撞、三撞四式。"[1]"雕漆"作为中古以来最具特色的中国漆工艺创造之一，从其诞生伊始便受到人们的珍重。据现有研究可知，"雕漆"大约酝酿形成于汉唐之间。[2] 考古学家斯坦因［Marc Lorenz Stein］曾在新疆维吾尔自治区的楼兰古迹中发现糅有漆层并雕刻着图案的皮质铠甲残片（图 2.1）。日本学者西冈康

〔1〕［明］高濂编撰、王大淳校点：《遵生八笺》（重订全本），成都：巴蜀书社，1992 年，第 554—555 页。
〔2〕上海博物馆：《千文万华：中国历代漆器艺术》，上海：上海书画出版社，2018 年，第 81 页。

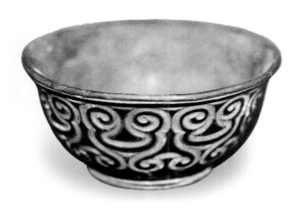

图 2.2 北宋 银里剔犀碗，径 13.8 厘米，高 6.8 厘米，
江苏省张家港市文物保管所藏

宏从其雕刻技法和表现风格出发，认为已具有了后来流行于宋代的雕漆器物特征。[1]与高濂的记录相对照可知，宋代的雕漆已经十分发达。不但款式多样、造型丰富，而且设计精美又特色鲜明。

高濂说"宋人雕红漆器，如宫中用盒，多以金银为胎"，然而至今还未发现相应文物佐证。但其他相关记录却颇多，如元人孔齐在其《至正直记》中说"宋坚好剔红、堆红等小样香金箸瓶，或有以金桦底而后加漆者"[2]，《新增格古要论》中也提到"宋朝内府中物，多是金银作素者"[3]，而唯一传世的古代漆艺经典——明人黄成所著的《髹饰录》，当中亦谓"宋内府中器有金胎、银胎者"[4]。现今所见最为接近的物证是

〔1〕西冈康宏：《宋代的雕漆》，《上海文博论坛》2005 年第 2 期，第 56—61 页。
〔2〕［元］孔齐撰，庄敏、顾新点校：《至正直记》，上海：上海古籍出版社，1987 年，第 129 页。
〔3〕［明］王佐：《新增格古要论》，杭州：浙江人民美术出版社，2011 年，第 257 页。
〔4〕［明］黄成著、杨明注：《髹饰录》，北京：中国人民大学出版社，2004 年，第 51 页。

1977 年出土于江苏沙洲（今张家港）的银里剔犀碗，但严格来说也只是"银嵌里"，而并非真正的"银胎"（图2.2）。

尽管尚未发现宋代金银胎雕漆器，但从其他遗留至今的宋代雕漆文物中亦可证高氏所说"始刻人物、楼台、花草等像，刀法之工，雕镂之巧，俨若画图"的状况。刻画人物、楼台题材的宋代剔红最具代表性的例子，有现藏于日本九州国立博物馆的剔红后赤壁赋图漆盘，而剔红花草题材的代表作则有日本东京国立博物馆藏的凤凰牡丹纹剔红长箱（图 2.3、2.4）。前者以北宋大文豪苏轼的《后赤壁赋》为装饰

图 2.3　南宋　剔红后赤壁赋图漆盘，径 34.2 厘米，高 5 厘米，日本九州国立博物馆藏

图 2.4　南宋　凤凰牡丹纹剔红长箱，长 19.7 厘米，宽 12.6 厘米，高 9.5 厘米，日本东京国立博物馆藏

图 2.5 南宋 马和之：《后赤壁赋图卷》，绢本设色，纵 25.9 厘米，横 143 厘米，故宫博物院藏

主题，在圆形的漆盘底面上剔刻出山石、树木、楼阁、人物，组成一幅布局紧密、形象生动的风景图像（图 2.5）。后者则在长方形箱体的四周雕刻着四季花朵装饰，箱盖面上左右各雕刻着一对凤凰图案。除此两件外，还有不少宋代剔红珍品流传于日本的公私收藏之中，如九州国立博物馆收藏的剔红仕女图长方盘、东京国立博物馆所藏剔红凤凰花纹重盒、圆觉寺所藏剔红凤凰牡丹纹漆盒及剔红山茶梅竹纹盘、镰仓国宝馆所藏剔红双龙牡丹纹长方盘等。而流传下来的这类装饰主题的剔黑作品亦不少，著名者如日本九州国立博物馆所藏剔黑莲花纹长方盘、东京国立博物馆所藏剔黑

图 2.6 南宋 剔黑莲花纹长方盘，长 22 厘米，宽 11.1 厘米，高 2.1 厘米，日本九州国立博物馆藏

楼阁人物图漆盘、圆觉寺所藏剔黑醉翁亭图漆盘、政秀寺所藏剔黑赤壁赋图漆盘、高台寺所藏剔黑凤凰纹漆盒、林原美术馆所藏剔黑双龙云纹圆盒、德川美术馆所藏剔黑凤凰花卉纹长方盘等（图2.6—2.9）。

　　明代名工黄成在《髹饰录》之"雕镂"中谓："剔红，即雕红漆也。髹层之厚薄，朱色之明暗，雕镂之精粗，大甚有巧拙。唐制多印板刻平锦朱色，雕法古拙可赏；复有陷地黄锦者。宋元之制，藏锋清楚，隐起圆滑，纤细精致。又有无锦纹者，共有象旁刀迹见黑线者，极精巧。又有黄锦者、黄地者，次之。又矾胎者不堪用。……剔黑，即雕黑漆也，制比雕红则敦朴古雅。又朱锦者，美甚。朱地、黄地者次之。"[1]西塘漆工杨明注曰："唐制如上说，而刀法快利，非后人所能及，陷地黄锦者，其锦多似细钩云，与宋元以来之剔法大异也。藏锋清楚，运刀之通法；隐起图滑，压花之刀法；纤细精致，锦纹之刻法；自宋元至国朝，皆用此法。古人积造之器，剔迹之红间露黑线一二带。一线者或在上，或在下；重线者，其间相

〔1〕〔明〕黄成著、杨明注：《髹饰录》，第50—52页。

图 2.7　南宋　剔黑楼阁人物图漆盘，径 31.2 厘米，高 4.5 厘米，日本东京国立博物馆藏

图 2.8　南宋　剔黑醉翁亭图漆盘，径 31.2 厘米，高 5 厘米，日本圆觉寺藏

图 2.9　南宋　剔黑赤壁赋图漆盘，径 29.4 厘米，日本政秀寺藏

去或狭或阔无定法；所以家家为记也。黄锦、黄地亦可赏。矾胎者矾朱重漆，以银朱为面，故剔迹殷暗也。又近琉球国产，精巧而鲜红，然而工趣去古甚远矣……（剔黑）有锦地者、素地者，又黄锦、绿锦、绿地亦有焉，纯黑者为古。"[1]此说可谓颇为贴近宋代雕漆的情状，"藏锋清楚，隐起圆滑，纤细精致"乃是其独特风貌。又"象旁刀迹见黑线者"或"剔迹之红间露黑线一二带"，则可从日本九州国立博物馆所藏蒲公英蜻蛉纹香盒、浙江省博物馆所藏剔黑牡丹纹镜奁、日本东京国立博物馆所藏剔黑山茶纹长方盘一窥其华美魅力。通常这类华美的雕漆镜奁及妆盒多为贵族妇女所使用（图 2.10—2.13）。

[1]［明］黄成著、杨明注：《髹饰录》，第 50—52 页。

图 2.10　南宋　蒲公英蜻蛉纹香盒，径 7.7 厘米，高 2.4 厘米，日本九州国立博物馆藏

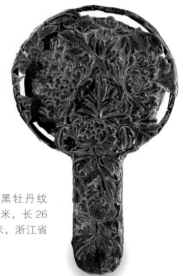

图 2.11　南宋　剔黑牡丹纹镜奁，径 15.5 厘米，长 26 厘米，厚 3.2 厘米，浙江省博物馆藏

图 2.12　南宋　剔黑山茶纹长方盘，长 35.8 厘米，宽 18.3 厘米，高 2.2 厘米，日本东京国立博物馆藏

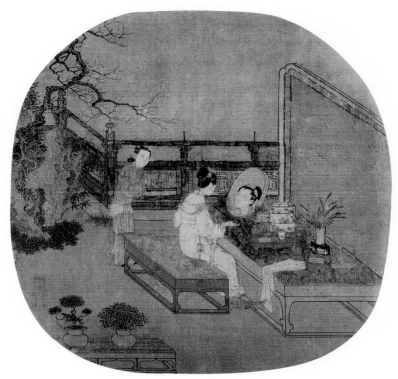

图 2.13 北宋 苏汉臣：《妆靓仕女图》，绢本设色，纵 25.2 厘米，横 26.7 厘米，
美国波士顿美术馆藏

另外，剔迹间呈现多条色线的雕漆器还见"剔犀"一类。《髹饰录》记谓："剔犀，有朱面，有黑面，有透明紫面。或乌间朱线，或红间黑带，或雕鸓等复，或三色更叠。其文皆疏刻剑环、绦环、重圈、回纹、云钩之类。纯朱者不好。"[1]杨明注曰："此制原于锥毗，而极巧致，精复色多，且厚用款刻，故名。三色更叠，言朱、黄、黑错重也。用绿者非古制。剔法有仰瓦，有峻深。"[2]由此可知，"剔犀"的装饰特点是以两种或三种漆色重叠堆积后再行雕刻，且以抽象几何图案为装饰主题。著名者如日本东京国立博物馆所藏剔犀屈轮纹漆盘、九州国立博物馆所藏剔犀屈轮纹漆拂子柄等，国内相关藏品则有常州博物馆所藏剔犀执镜盒、福州市博物馆所藏剔犀菱花形奁等（图2.14—2.17）。

高濂特别提到的"五色漆胎刻法"，即所谓"剔彩"。《髹饰录》记曰："剔彩，一名雕彩漆。有重色雕漆，有堆色雕漆。如红花、绿叶、紫枝、黄果、彩云、黑石及轻重雷文之类，绚艳恍目。"[3]杨注："重色者，繁文素地；堆色者，疏文锦地，为常俱。其地不用黄、黑二色之外，侵夺压花之光彩故也。重色俗曰横色，堆色俗曰竖色。"[4]此类宋代雕漆器在国内尚未见相关出土，迄今可见之代表作均来自日本的收藏。如日本林原美术馆藏楼阁人物图大盒、德川美术馆所藏狩猎图长盘等（图2.18、2.19）。

[1]［明］黄成著、杨明注：《髹饰录》，第54页。
[2]［明］黄成著、杨明注：《髹饰录》，第54—55页。
[3]［明］黄成著、杨明注：《髹饰录》，第52—53页。
[4]［明］黄成著、杨明注：《髹饰录》，第53页。

图 2.14 南宋 剔犀屈轮纹漆盘，径 19 厘米，高 2.7 厘米，日本东京国立博物馆藏

图 2.15 南宋 剔犀屈轮纹漆拂子柄，柄长 14.8 厘米，日本九州国立博物馆藏

图 2.16 南宋 剔犀执镜盒，径 15 厘米，高 3.4 厘米，长 27.3 厘米，1976 年江苏武进村前乡南宋墓出土，常州博物馆藏

图 2.17 南宋 剔犀菱花形奁，径 15 厘米，高 17 厘米，1986 年福州市茶园山南宋墓出土，福州市博物馆藏

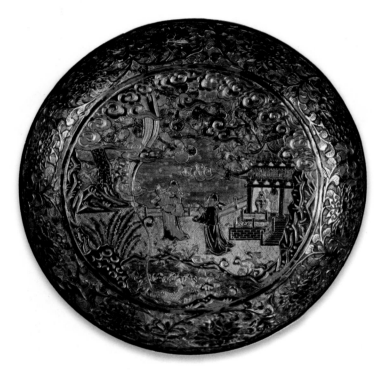

图 2.18 南宋 楼阁人物图大盒，口径 34.4 厘米，底径 25.2 厘米，高 15.5 厘米，日本林原美术馆藏

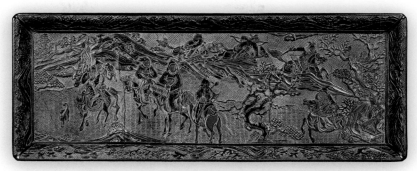

图 2.19 南宋 狩猎图长盘，长 48.2 厘米，宽 18.8 厘米，高 8 厘米，日本德川美术馆藏

第二节　素　髹

"素髹"作为宋代日用漆器中的大宗，却很晚才受到人们的关注。即便在日本这一如此钟爱宋代雕漆器的国度里，对"素髹"漆器的整理与研究亦至晚近才开展。其中一个激发点便是前面所提到的 1960 年在伦敦举办的"宋代艺术"展览。该展览上所展出的 5 件漆器均是宋代"素髹"漆器（图 2.20、2.21）。

在"宋代艺术"展览上展出的这 5 件漆器，呈现出了北宋"素髹"漆器的典型特征。北宋"素髹"漆器之中，尤以盘、碗等日常生活漆器见著，而且在造型上除了最为普遍的圆形之外，花瓣造型更是当时最具代表性的设计特色。特别是在北宋前期，花瓣造型的日用漆器款式多种多样，葵花、菊花、莲花、海棠花等形状不一而足。到了北宋后期，花瓣造型的漆器设计又趋于单纯精巧，从原先注重对花形的模拟，逐渐向抽象的曲线造型转移，大概是受到了北宋后期对功能性的日益重视所致。因为模拟花瓣的齿状口沿过于凹凸扭曲，在某种程度上既耗费制作材料又折损储存空间，因此，自北宋后期过渡向南宋前期，尽管花瓣造型的"素

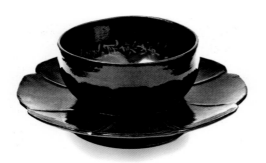

图 2.20 北宋 漆杯托，径 14 厘米，高 6.35 厘米，
英国维多利亚与阿尔伯特博物馆藏

图 2.21 北宋 漆碗，径 15.5 厘米，法国吉美博物
馆藏

髹"漆器设计依然盛行，但花形已变得十分简约。至南宋后期，简练优
美的曲线造型又逐渐过渡至曲线多变但起伏波动较小的口沿设计。如此
变化，既兼顾了此前在功能上的调整，又保留了对优美曲线的喜好（图
2.22—2.24）。

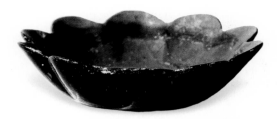

图 2.22 北宋 花瓣式黑漆盘，径 10 厘米，高 4 厘米，江苏淮安杨庙宋墓出土，南京博物院藏

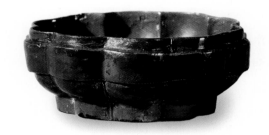

图 2.23 北宋 花瓣式朱漆盒，口径 10.5 厘米，底径 7.5 厘米，高 4.4 厘米，江苏淮安杨庙宋墓出土，南京博物院藏

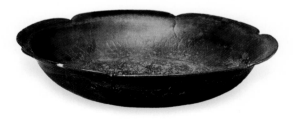

图 2.24 北宋 花瓣式漆盘，径 16.7 厘米，高 3.1 厘米，1965 年武汉市汉阳区十里铺一号墓出土，湖北省博物馆藏

宋代"素髹"漆器装饰简约，多以一二色漆通体髹饰，其特色在于彰显其造型。宋代"素髹"漆器灵活多变的造型设计，与当时漆器胎骨制作工艺的进步有关。在宋代遗留至今的漆器文物中，尤以木胎遗物最为多见。当时制作漆器木胎的工艺秉承传统，"斫木""旋木"等工艺对历代中国漆器的胎骨设计影响深远，更以"圈叠"工艺为著。正是由于漆器胎骨技术的发达，宋代"素髹"漆器能够自由摄取来自其他工艺类型的造型灵感。因此，可以明显发现不少宋代"素髹"漆器的造型与当时的陶瓷及金属器设计共享着相同的造型元素。

20 世纪中叶以后，西方对简约优美的宋代艺术的兴趣影响了世界，人们开始注意宋代"素髹"漆器。包括向来对宋代"雕漆"青睐有加的日本，此后亦越来越多地出现了研究宋代"素髹"漆器的成果。一批流传于日本的宋代"素髹"漆器得以陆续曝光，引起了欧美各地聚焦亚洲工艺美术的公私收藏与研究机构的兴趣。如美国弗利尔美术馆便在 20 世纪 70 年代收藏了一批精美的宋代"素髹"漆器，此外还有美国波士顿美术馆、旧金山亚洲艺术博物馆、洛杉矶艺术博物馆、底特律艺术中心等，分别收藏有部分这类漆器。保存于国内的这类相近的代表作品则有上海博物馆、常州博物馆等馆藏的出土"素髹"漆器（图 2.25—2.31）。

宋代"素髹"漆器鉴藏研究之所以持续繁荣的另一个主要原因是中国在 20 世纪下半叶陆续出土了大量宋代漆器文物。除了"素髹"漆器的出土外，所发现的宋代漆器类型还涉及"剔红""剔犀""戗金""描金""嵌钿""堆漆"等诸多品种，十分丰富，为国内外的宋代漆器研究提供了新资料。现今收藏这些文物的重要博物馆有南京博物院、浙江省博物馆、福建省博物馆、湖北省博物馆、苏州博物馆、常州博物馆、无

锡博物院、常州市武进区博物馆·春秋淹城博物馆、江阴博物馆、宝应博物馆、温州博物馆、福州市博物馆等。

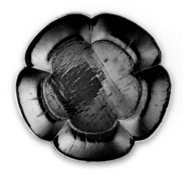

图 2.25 北宋 梅花形素髹漆盘，径 19.5 厘米，高 3 厘米，美国弗利尔美术馆藏

图 2.26 北宋 六瓣形素髹漆盘，径 13.2 厘米，高 2 厘米，美国弗利尔美术馆藏

图 2.27 南宋 漆盘，径 21.4 厘米，英国维多利亚与阿尔伯特博物馆藏

图 2.28 北宋 花瓣式漆盒，口径 12.4 厘米，底径 9.4 厘米，高 8.5 厘米，常州博物馆藏

图 2.29 南宋 花边素髹漆盘，径 27 厘米，高 3.5 厘米，
美国弗利尔美术馆藏

图 2.30 南宋—元 黑漆莲瓣形
奁，径 27.2 厘米，高 38.1 厘米，
1952 年上海市青浦县重固镇章堰
乡北庙村元代任氏家族墓出土，
上海博物馆藏

图 2.31 南宋 花瓣式漆奁，径
23.2 厘米，高 31.5 厘米，1974
年江苏常州武进成章南宋墓出
土，常州博物馆藏

第三节　戗　金

从上述诸多博物馆所收藏的宋代漆器文物可见，有一类称为"戗金"髹饰的漆器同样在宋代取得特别的发展。关于"戗金"的基本特征，《髹饰录》中谓："枪金，枪或作戗，或作创。一名镂金。枪银，朱地黑质共可饰。细钩纤皴，运刀要流畅而忌结节，物象细钩之间，一一划刷丝为妙。又有用银者，谓之枪银。"[1]杨注："宜朱黑二质，他色多不可。其文陷以金薄，或泥金。用银者，宜黑漆，但一时之美，久则霉暗。余间见宋元之诸器，希有重漆划花者；戗迹露金胎或银胎，文图灿烂分明也。枪金银之制，盖原于此矣。结节，见于枪划二过下。"[2]由此可知，其多以朱红或漆黑为地，以刀刻划图像图形于其上，并戗填入金或银。

《南村辍耕录》中曾释其制法："凡器用什物，先用黑漆为地，以针刻画，或山水树石，或花竹翎毛，或亭台屋宇，或人物故事，一一完整，然后用新罗漆。若枪金，则调雌黄。若枪银，则调韶粉。日晒后，角挑挑嵌所刻缝罅，以金薄或银薄，依银匠所用纸糊笼罩，置金银薄在内，遂旋细切取，铺已施漆上，新绵揩拭牢实，但著漆者自然粘住。"[3]

"戗金"髹饰的起源可追溯至先秦时期，其发展到宋代已达炉火纯青的程度。不但戗法细腻，运刀流畅，而且戗划丝线绵密隽秀，所刻划图像在光洁的漆底映衬下显得格外雅致华美。今见宋代"戗金"漆器最具代表性的作品是 1978 年出土自江苏常州武进村前乡蒋塘 5 号墓的庭

[1]［明］黄成著、杨明注：《髹饰录》，第 56 页。

[2]［明］黄成著、杨明注：《髹饰录》，第 56 页。

[3]［元］陶宗仪撰、李梦生校点：《南村辍耕录》，上海：上海古籍出版社，2012年，第 339—340 页。

院仕女图戗金莲瓣形朱漆奁，这件漆奁是目前国内所出土 5 件南宋戗金漆器中最为精美的一件，现存常州博物馆（图 2.32）。其他 4 件中有 3 件同出于蒋塘宋墓，其中品相上佳者有沽酒图戗金长方形朱漆盒与柳塘图戗金朱漆斑纹长方形黑漆盒；还有 1 件来自江阴夏港宋墓的酣睡江舟图戗金长方形黑漆盒，现藏江阴博物馆（图 2.33—2.35）。

作为宋代戗金髹饰的典型，庭院仕女图戗金莲瓣形朱漆奁极好地展现出了其时"戗金"髹饰的特色。整件漆奁呈 12 棱莲瓣形，分盖、盘、中、底 4 层，各层皆由银扣镶口，外髹朱漆，内髹黑漆。在朱漆盖面中央戗

图 2.32 南宋 庭院仕女图戗金莲瓣形朱漆奁，径 19.2 厘米，高 21.3 厘米，1978 年江苏常州武进村前乡蒋塘南宋墓出土，常州博物馆藏

划仕女、童仆3人，仕女梳高髻，着花罗直领对襟衫，长裙曳地，分别手执团扇与折叠扇，旁有女童手捧长颈瓶侍立于侧，背景上则戗划着嶙峋叠石，花树掩映，树下设有坐墩，坐墩下方栽植两丛花草；朱漆器表上的12棱间则戗划着6组折枝花卉，包括荷叶、莲花、牡丹、山茶等。

图 2.33 南宋 沽酒图戗金长方形朱漆盒，长 15.2 厘米，宽 8.1 厘米，高 11.6 厘米，1978 年江苏常州武进村前乡蒋塘南宋墓出土，常州博物馆藏

图 2.34 南宋 柳塘图戗金朱漆斑纹长方形黑漆盒，长 15.4 厘米，宽 8.3 厘米，高 11 厘米，1978 年江苏常州武进村前乡蒋塘南宋墓出土，常州博物馆藏

图 2.35 南宋 酣睡江舟图戗金长方形黑漆盒，长 15 厘米，宽 8.5 厘米，高 12.5 厘米，1991 年江苏江阴夏港河工地宋墓出土，江阴博物馆藏

第四节 螺 钿

"螺钿"漆器同样在宋代取得了重要发展，却因传世品不多而流传未广。"螺钿"漆器在两宋之间于工艺与材料的趣味上出现了重要转折。[1]唐代"螺钿"漆器一度以厚实的"硬螺钿"工艺为著，并且风行一时，中国国家博物馆所藏嵌螺钿人物花鸟纹漆背镜与嵌螺钿云龙纹漆背镜可谓此中典范。至五代及宋初，"硬螺钿"漆器仍旧流行。现藏于湖州市博物馆、出自湖州飞英塔的五代时期漆器嵌螺钿说法图漆经函，以及现藏于苏州博物馆、出自瑞光塔的五代漆器嵌螺钿花卉纹经箱均显示出了传承自唐代"螺钿"漆器的髹饰趣味（图2.36）。

对于镶嵌"螺钿"漆器，《髹饰录》记曰："螺钿。一名蜔嵌，一名陷蚌，一名坎螺，即螺填也。百般文图，点、抹、钩、条，总精细密致如画为妙。

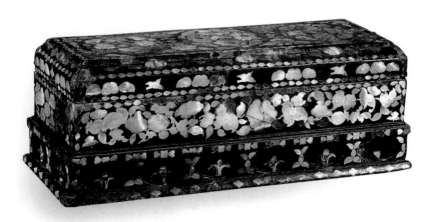

图 2.36 五代 嵌螺钿花卉纹经箱，高 12.5 厘米，长 35 厘米，宽 12 厘米，苏州博物馆藏

〔1〕王世襄：《中国古代漆器》，第 13 页。

又分截壳色，随彩而施缀者，光华可赏。又有片嵌者，界郭理皴，皆以划文。又近有加沙者，沙有细粗。"[1]杨注："壳片古者厚，而今者渐薄也。点、抹、钩、条，总五十有五等，无所不足也。壳色有青、黄、赤、白也。沙者，壳屑，分粗、中、细，或为树下苔藓，或为石面皴文，或为山头霞气，或为汀上细沙。头屑极粗者，以为冰裂文，或石皴亦用。凡沙与极薄片，宜磨显揩光，其色熠熠。共不宜朱质矣。"[2]将螺钿的贝壳原料加工精制成各种形状的片、点、条，再通过组合设计成各种装饰题材。一般的几何图案、花卉纹样以及复杂的人物楼阁风景图像，皆一一经嵌拼而成（图 2.37—2.39）。

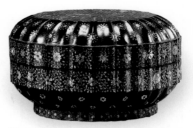

图 2.37 南宋—元　黑漆螺钿楼阁人物图菱花形盒，径 30 厘米，高 17.8 厘米，上海博物馆藏

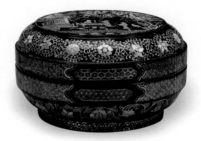

图 2.38 南宋—元　黑漆嵌螺钿人物图盒，径 25.5 厘米，高 14.4 厘米，浙江省博物馆藏

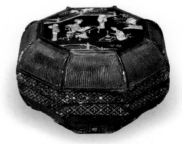

图 2.39 南宋　螺钿人物纹八角盒，径 14 厘米，日本根津美术馆藏

〔1〕[明]黄成著、杨明注:《髹饰录》，第 44 页。
〔2〕[明]黄成著、杨明注:《髹饰录》，第 44—45 页。

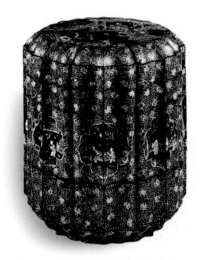

图 2.40 南宋 螺钿楼阁人物纹重盒，高 29 厘米，日本永青文库藏

宋代"螺钿"漆器的重要特色是精薄、亮丽的"软螺钿"髹饰的发展。尽管资料有限，但据现有材料显示，宋代早已有"薄螺钿"工艺的制作，如宋人周密便在其所著《癸辛杂识》中提及"螺钿桌面屏风十副"的记录。[1] 收藏于台北故宫博物院的宋代画家苏汉臣所绘《秋庭婴戏图》，其背景内的黑漆嵌钿家具，从其描绘中可以想见其时流行镶嵌细密螺钿装饰的家具。两宋时期不但白螺片镶嵌得到接续，彩钿镶嵌亦已流行，而且纹样丰富、设计典雅。这类"软螺钿"髹饰所采用螺钿片料不但更富光彩，并且变得越来越薄，所精制螺钿漆器在光线照射下闪闪发亮，极其雅致迷人。迄今所见相关物证，现藏于永青文库的南宋时期螺钿楼阁人物纹重盒便是一例（图 2.40、2.41）。

───────

〔1〕王世襄：《中国古代漆器》，第 13 页。

图 2.41 北宋 苏汉臣：《秋庭婴戏图》，绢本设色，纵 197.8 厘米，横 108.4 厘米，台北故宫博物院藏

第五节　其　他

宋代是中国漆器艺术承前启后的时代，不但酝酿形成了中国传统漆艺的诸多特色，并为元明及之后"千文万华，纷然不可胜识"的髹饰黄金时代的到来奠定了基础。除了上述几类宋代最为典型的髹饰类型之外，其时还有诸多其他髹饰工艺并肩发展。如"识文描金"及"堆漆"，前者以金粉调漆进行装饰，后者则以漆灰捶打成团、搓成漆线，再用线盘缠出花纹。今存此类宋代漆器文物中著名者有现藏于浙江省博物馆的、来自瑞安慧光塔的识文描金檀木经函以及识文描金檀木舍利函（图2.42、2.43）。另外还有颇受中外藏家喜爱的"犀皮"髹饰，先以不同颜色的

图2.42 北宋 识文描金檀木经函（外函，内函），长40厘米，宽18厘米，高16.5厘米，浙江瑞安北宋慧光塔出土，浙江省博物馆藏

图 2.43 北宋 识文描金檀木舍利函，底宽 24.5 厘米，高
41.2 厘米，浙江瑞安北宋慧光塔出土，浙江省博物馆藏

图 2.44 南宋 色漆盏托,径 16.8 厘米,高 8 厘米,
日本私人藏

图 2.45 南宋 填漆长方箱,长 32.2 厘米,宽 18.1 厘米,
高 19.2 厘米,日本静嘉堂文库美术馆藏

漆料高低不平地堆涂在漆器底胎之上,形成不同层次的纹理,待漆料干燥后再经打磨平整,从而显露出状若犀眼般的花纹。其色泽亮丽、光滑斑斓,如流传于日本的南宋色漆盏托(图 2.44)。还有美轮美奂的"填漆"髹饰,以刀刻划花纹后填入色漆再磨平,如日本静嘉堂文库美术馆所藏填漆长方箱与东京艺术大学美术馆所藏填漆牡丹纹盒(图 2.45、2.46)。此外,宋代还在"漆绘"及其他诸多髹饰工艺上有所进步。

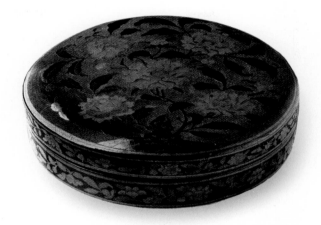

图 2.46 南宋 填漆牡丹纹盒，径 40.8 厘米，高 9.7 厘米，
日本东京艺术大学美术馆藏

第三章
宋代漆器的设计特色

第三章
宋代漆器的设计特色

宋代是中国艺术设计史上最为光芒璀璨的朝代，其时的陶瓷、染织、金属、漆器等艺术品类均达到极高的艺术水准。受经济繁荣与文化发展的影响，宋代的手工艺品特色显著，成为中国工艺美术史上公认的美学高峰。宋代漆器有着鲜明的宋代文化气质，无论是造型设计还是髹饰工艺皆代表着一时的风尚。

第一节 造 型

高濂在《遵生八笺·燕闲清赏笺》"论剔红倭漆雕刻镶嵌器皿"条中提到："宋人雕红漆器……盒有蒸饼式、河西式、蔗段式、三撞式、两撞式、梅花式、鹅子式，大则盈尺，小则寸许，两面俱花。盘有圆者、方者、腰样者，有四入角者，有绦环样者，有四角牡丹瓣者。匣有长方、四方、二撞、三撞四式。"据此可知，宋代漆器设计款式多样，尤其是漆盒和盘匣，造型丰富，设计精美又兼具实用性。现今所见相关宋代漆器遗物以及相关的古代绘画对于这类器物的描绘，亦正好印证了高濂的说法（图3.1—3.6）。

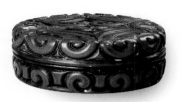

图 3.3 南宋（端平二年）剔犀如意云纹圆盒，径 15 厘米，高 5.5 厘米，福州北郊茶园山出土，福州市博物馆藏

图 3.1 南宋（端平二年，1235）剔犀如意云纹八角奁，径 10.5 厘米，高 13.9 厘米，福州北郊茶园山出土，福州市博物馆藏

图 3.4 南宋（端平二年）剔犀如意云纹圆盒（盖面）

图 3.2 南宋（端平二年）剔犀如意云纹八角奁（组合）

　　早在 20 世纪之初，有关宋代漆器遗物的发掘已陆续开始，特别是自新中国成立以后，大量宋代漆器被发现，极大地推进了有关宋代漆器研究的发展。据相关数据统计，现见出土宋代漆器的遗址约 50 处，能够辨别出造型的漆器遗物共计有 200 余件。其中所出土的漆器类型亦是以碗、盘、碟、盒、奁居多。在造型设计上，这几类漆器造型在所见宋

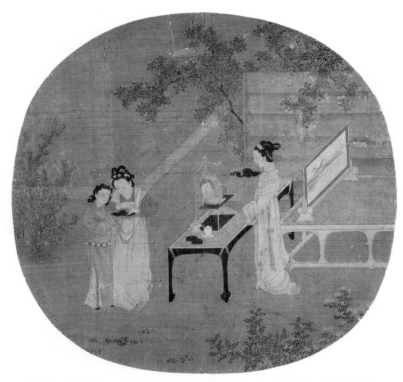

图 3.5 北宋 王诜：《绣栊晓镜图》，绢本设色，纵 24.2 厘米，横 25 厘米，台北故宫博物院藏

图 3.6 五代 周文矩：《宫女图》，纵 23.2 厘米，横 25.1 厘米，美国弗利尔美术馆藏

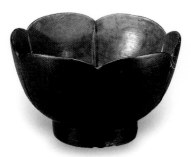

图 3.7 北宋 "万寿常住"漆碗，口径 15.8 厘米，底径 8 厘米，高 10 厘米，1982 年江苏常州纱厂工地出土，常州博物馆藏

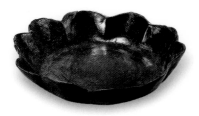

图 3.8 北宋 花瓣式平底漆盘，口径 16 厘米，底径 10.5 厘米，高 3.1 厘米，常州博物馆藏

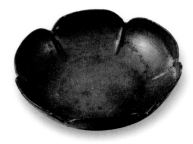

图 3.9 北宋 花瓣式平底漆盘，口径 11 厘米，底径 6 厘米，高 3 厘米，1959 年江苏淮安杨庙北宋 4 号墓出土，南京博物院藏

代漆器遗物里亦较为丰富，除圆形、方形等几何造型之外，起棱分瓣的设计也是这几类漆器造型的显著特色。以宋代盘、碗漆器为例，除了最为普遍的圆形，便以花瓣造型最具代表性。尤其是在北宋前期，花瓣的造型多样，有葵花、菊花、莲花、海棠花等形状。花瓣造型的多样性至北宋后期逐渐变得较为单纯，从原先造型设计上注重对花形的模拟，逐渐向抽象的曲线造型转移，这大概是受到北宋后期对功能性的日益重视所致。当然，这仅是据现有考古材料所作出的推断。事实上，即便只是考察宋代的实用漆器，类型和用途不同，其造型设计变化影响也不一致，所以这一判断对宋代漆器而言也不具备普适性意义（图 3.7—3.18）。

此外，需要注意的是，以宋代实用漆器为例，造型设计被认为是受到陶瓷以及金属器设计的影

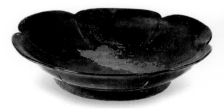

图 3.10 北宋 黑漆花瓣形盘，径 16.5 厘米，高 4 厘米，1959 年江苏淮安杨庙北宋绍圣元年（1094）墓出土，南京博物院藏

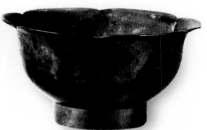

图 3.11 北宋 六花瓣式黑漆碗，口径 16 厘米，足径 7.5 厘米，高 8.7 厘米，1959 年江苏淮安杨庙北宋 2 号墓出土，南京博物院藏

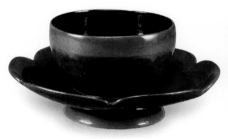

图 3.12 南宋 漆托盏，盏径 7.8 厘米，托径 13.5 厘米，底径 6.4 厘米，高 6 厘米，1982 年江苏常州武进村前蒋塘南宋墓出土，常州博物馆藏

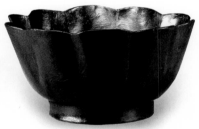

图 3.13 宋 "常州"铭花瓣式黑漆碗，口径 19 厘米，底径 10 厘米，高 10 厘米，1984 年江苏常州清潭体育场工地出土，常州博物馆藏

图 3.14 宋—元 朱漆菱花式盘，径 43.7 厘米，高 7.5 厘米，浙江省博物馆藏

图 3.15 宋—元 朱漆菱花式盘，径 25 厘米，高 2.4 厘米，浙江省博物馆藏

响。[1]关于宋代工艺设计上不同材质间造型互借的问题已有相关研究提出观点，认为这种"同形异质"是中国传统工艺造型的常见设计现象，并且存在低级材料模仿高级材料的状况。然而，除了对能否明确排列出模仿先后的次序之外，亦对是否能确证它们仅是单向进行模仿亦存在疑问。而且，关于不同材料本身对他者的模仿性能及在技术加工方面的因素亦应予以考虑。

[1] 梁献章：《弗利尔美术馆藏宋元素髹漆器》，第 121—131 页；多比罗菜美子：《中世漆工所见金属器之影响——以无纹漆器与银器为中心》，《亚细亚游学》134 辑（久保智康编：《东亚金属工艺：中世·国际交流新视点》），勉诚出版，2010 年，第 103—112 页。

图 3.16　南宋 花瓣式漆盘，口径 23.5 厘米，底径 16.5
厘米，高 4.5 厘米，1983 年江苏常州丽华新村工地出土，
常州博物馆藏

图 3.17（图 2.30）　南宋—元 黑漆莲瓣形奁

图 3.18　宋 花瓣式黑漆奁，径 21.1 厘
米，高 22 厘米，1976 年江苏常州武
进村前乡蒋塘宋墓出土，常州博物馆藏

第二节　制　胎

倘若认为部分宋代瓷器在造型设计上借用了其时金属器的造型设计，那么漆器的造型设计也绝对不会仅仅是对瓷器的直接模仿。因为据现有的古代文献资料可知，金属胎的宋代漆器曾经一度受到皇亲贵胄的青睐。例如元人孔齐便在其《至正直记》中说："故宋坚好剔红、堆红等小样香金箸瓶，或有以金样底而后加漆者，今世尚存，重者是也。或银，或铜，或锡。"明人曹昭在其《格古要论》中也提道："宋朝内府中物，多是金银作素者。"高濂《遵生八笺》中亦提及："宋人雕红漆器，如宫中用盒，多以金银为胎，以朱漆厚堆至数十层，始刻人物、楼台、花草等像，刀法之工，雕镂之巧，俨若画图。"另外，明黄成《髹饰录》所记谓："宋内府中器有金胎、银胎者。近日有瓘胎、锡胎者，即所假效也。"杨明注曰："又有磁胎者、布漆胎者，共非宋制也。"[1]除了以金、银作胎外，后来还出现了以铜、锡以及陶瓷代替金、银为胎的，但这已非宋制。1977年出土于江苏沙洲的银里剔犀碗严格来说也只是银嵌里，而并非在金银胎上直接进行雕漆制作的漆器。或许，可以猜测此类金属胎漆器由于过于贵重，每在改朝换代之际皆被劫掠破坏，故难于存世至今。

在遗留至今的宋代漆器中，以木胎遗物最为多见，可知宋代的木胎漆器应最为普遍，而且广泛在民间流行（图3.19、3.20）。制作漆器木胎的工艺古已有之，所谓"棬木""斫木"及"旋木"诸工艺应用悠久，特别是对于圆形漆器，宋代更以"圈叠"工艺为著，方形漆器则以"合题"工艺为主。关于方形盘子，可以从日本东京国立博物馆所收藏的一件宋

[1]　[明]黄成著、杨明注:《髹饰录》，第51页。

代剔黑方盘的 CT 摄影看到，显示出此种底板是由单板构成，壁板也是由单板所组成，有些边缘还会外翻。宋代突出的花形漆器则是在圆形器胎的基础之上发展而来。由于花形曲线凹凸起伏大，工匠对这类漆器的器壁擅于以"圈叠"工艺制作，并结合其他优良的制底、圈足等工艺，共同缔造出代表着宋代优美曲线及轻盈雅致质感特色的漆艺作品。圆形盘、碗及花形漆器多在圆形底板上施以"圈叠"工艺，将细长的带状木片卷起，通过旋转盘

图 3.19 宋 莲瓣式漆碗残件，最大径 7.9 厘米，残高 6.5 厘米，2009 年温州丁字桥建筑工地出土，温州博物馆藏

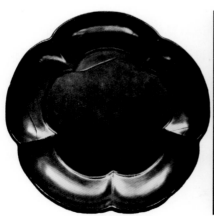

图 3.20 宋 褐漆梅花形盘，径 18.5 厘米，美国底特律艺术中心藏 左：实物图 右：CT 透视图

结，获得和缓曲面的边壁（图 3.21、3.22）。

　　有漆艺史学者还会将木胎按主要的器壁工艺再细分为"桊木胎""斫木胎""旋木胎""圈叠胎"等，但实际上一件木胎漆器的制胎往往由多种工艺所完成。例如制作器皿底部的底板，通常由单块的木板或拼接而成的木板所构成。为了防止拼合而成的底板变形，往往会将木板交错地拼接在一起。如以同一木纹方向纵横接合成为"I"形纹理的底板、在单边接上半月形木板构成"T"形纹理的底板，以及在两边都接上半月形木板制成"H"形纹理的底板。圆形及花形漆盘的部分制胎工艺又与圆形漆盒及花形漆盒的木胎制作工艺重叠或相结合。例如圆形的盒子底板和盖子也有单板或多块板接合而成的。较大的盒子则大多数与盘子一样，在弯曲的地方和边缘接块板，制成"T"形。而盒子的侧壁则多以弯曲的薄板制作，有的两层，有的三层。同时，侧壁的接口处还会利用其他材料和不同的工艺进行处理（图 3.23、3.24）。

　　宋代漆器中流行的花形得益自"圈叠"工艺的发展和改进，与其时的金属器以及陶瓷器共同分享着类似的造型设计灵感。这可从同时期的金属、陶瓷器，尤其是在杯盘碗钵的设计形态中看到。宋以前的漆器胎体在瓣形设计上还未见到如此显著的特征，包括曲口、出棱的变化，均反映出了宋代漆器与其他不同材料器皿间在设计上的相互影响。木胎漆器也在影响着同期的金属器及陶瓷器设计，这些材质的器皿边缘与轮廓变得钝厚缓转便是受到其时漆器风格的影响所致。

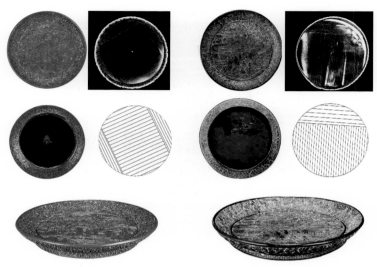

图 3.21 左：南宋 剔红后赤壁赋图漆盘（图 2.3）实物图；CT 透视图；底板结构图 右：南宋 剔黑楼阁人物图漆盘（图 2.7）实物图；CT 透视图；底板结构图

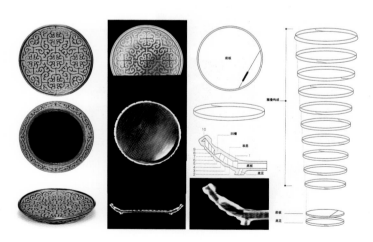

图 3.22（图 2.14） 南宋 剔犀屈轮纹漆盘 左：实物图 中：CT 透视图 右：圈叠工艺结构图

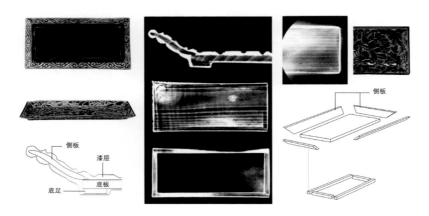

图 3.23 左：南宋 剔黑山茶纹长方盘（图 2.12）及其侧面构成图 中：剔黑山茶纹长方盘 CT 透视图 右：南宋 剔黑莲花纹长方盘（图 2.6）及整体结构想象图

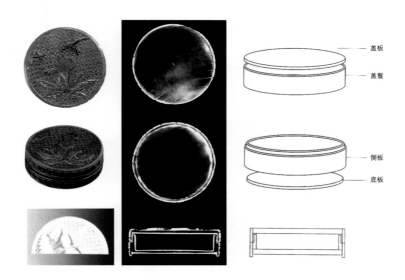

图 3.24（图 2.10） 南宋 蒲公英蜻蛉纹香盒 左：实物图 中：CT 透视图 右：部件结构图

第三节　纹　样

不同材质的工艺品种之间不但在造型设计方面相互借鉴，在装饰纹样设计方面亦同样如此。在留存至今的南宋文物中，带有纹样设计的漆器变得丰富起来。例如在同期瓷器上的"卷草纹"与金属器及漆器上的"云头纹"便有着某种程度上的相互借鉴。从纹样构成的元素来看，它们共同的基本元素很可能是卷草纹中的"S"形。卷草纹本身便是在"S"形波状曲线的结构上取像植物花草的形态，排列构成二方连续图案，常见的有忍冬、荷花、兰花、牡丹等花卉，造型卷曲而圆润。

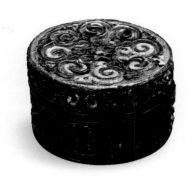
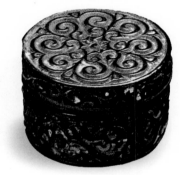

图 3.25　宋 剔犀扣银边漆盒，径 8.5 厘米，高 5.6 厘米，浙江省博物馆藏

在漆器纹样的设计上，"S"形的构成元素具体表现为组成"品"字形如意云头纹，或形状类似于桃心形的如意云头纹（图 3.25—3.30）。

以纯卷草纹作主纹饰的宋代漆器存世不多，宋代的雕漆多以如意云头纹为主饰，或伴以卷草纹作辅饰。以卷草纹为主纹饰的如江苏江阴夏港新开河宋墓出土的剔犀圆形漆盒就是一例，还有大同市金墓出土的剔犀长方形漆盒（图 3.31—3.33）。以植物为题材的纹样设计在宋代漆器上的表现，还不单是像卷草纹这类较为抽象的设计，同时还有较为写实

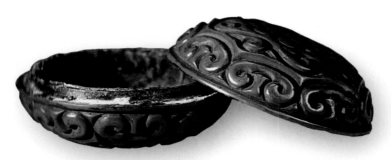

图 3.26 南宋 剔犀云纹圆盒，径 6.1 厘米，高 3.5 厘米，上海博物馆藏

图 3.27 南宋 剔犀云纹圆盒，径 5.3 厘米，高 3.9 厘米，1992 年福建闽清白樟乡南宋墓出土，福州市博物馆藏

图 3.28 南宋 剔犀云纹圆盒，径 32 厘米，高 9.6 厘米，上海博物馆藏

图 3.29 南宋 剔犀云纹圆盒（盖面）

图 3.30 宋 剔犀漆奁盖面，径
21.5 厘米，浙江省博物馆藏

图 3.31 金 剔犀长方形漆盒，高 12.5 厘米，
长 24 厘米，宽 16 厘米，山西省大同市金
墓出土，大同市博物馆藏

图 3.32 金 剔犀长方形漆盒（内部）

图 3.33 金 剔犀长方形漆盒（组合）

的花卉植物纹样设计。例如在浙江瑞安仙岩寺慧光塔所发现舍利函及经函，在辅饰部分就有刻划更为写实的缠枝花卉纹样设计（图3.34、3.35）。单独的、作为主纹样的花卉植物装饰亦有，在陈继儒《妮古录》中便提

图3.34（图2.43）　北宋　识文描金檀木舍利函（局部）

图3.35（图2.42）　北宋　识文描金檀木经函（外函）

及有宋剔红桂花香盒。[1]除
剔红花卉纹样盒外，从日本
高台寺所藏的一件剔黑凤凰
纹漆盒上又可见到宋代剔黑
花卉纹样的面貌。另外，在
江苏常州武进出土的宋代填
漆盒的盒板装饰上，可见到
包括月季、菊花、海棠、荷花、
梅花等各种装饰花卉素材在
内的纹样设计十分形象写实
（图 3.36—3.38）。

江苏常州武进出土的多
件戗金漆盒上对折枝花卉纹
样的刻划不但表明类似于其

图 3.36（图 2.34）　南宋　柳塘图戗金朱漆斑
纹长方形黑漆盒

图 3.37　南宋　柳塘图戗金朱漆斑纹长方形黑漆
盒（盖面），盒盖内朱书"庚申温州丁字桥巷
解七叔上牢"

图 3.38　南宋　柳塘图戗金朱漆斑纹长方形黑漆盒四周所描绘一年景花卉纹

〔1〕［明］陈继儒：《妮古录》，沈阳：沈阳出版社，2016 年，第 27 页。

时折枝花卉绘画对漆器装饰设计的影响，而且这些漆器经常又有人物风景的纹样与之相搭配，这些人物风景图像装饰在宋代漆器的纹样设计方面亦相当突出（图 3.39）。高濂所谓："宋人雕红漆器……始刻人物、楼台、花草等像，刀法之工，雕镂之巧，俨若画图。"宋代传世品，如日本圆觉寺所藏的剔黑醉翁亭图漆盘、政秀寺所藏的剔黑赤壁赋图漆盘，以及一些博物馆与私人收藏中的部分风景图像雕漆精品最为有名。人物及风景纹样同样并非漆器所专有，与同期的其他艺术品种之间也存在图像纹饰互鉴的现象。宋代瓷器、金属器与纺织品中流行的缠枝花卉纹样、绘画中的折枝花卉及人物风景图像……与漆器装饰之间互相摄取灵感，不同的装饰题材灵活地贯通于宋代的视觉艺术设计当中。

图 3.39（图 2.33）　南宋 沽酒图戗金长方形朱漆盒（盖面）

第四节　工　艺

　　镶嵌螺钿是宋代漆器对不同装饰纹样的吸收最为突出的工艺之一，它通过拼贴各种形状的螺钿片、点、条，组合成各种装饰题材，从一般的几何图案、花卉纹样，到复杂的人物楼阁风景图像，皆一一经嵌拼而成（图 3.40、3.41）。据现有资料显示，宋代已开始有薄螺钿工艺的制作，譬如在宋人周密所著的《癸辛杂识》里就有"螺钿桌面屏风十副"的记录。另外，台北故宫博物院所收藏的宋代绘画《秋庭婴戏图》中也描绘了当时的镶嵌螺钿黑漆家具。由此可知，螺钿工艺在宋代漆器的装饰中占有一席之地。其时的螺钿工艺除了多用白螺片镶嵌之外，彩钿镶嵌也已经流行，而且纹样典雅。但具体的工艺做法并未见文献记录，因而或许其制作亦可参看关善明在《中国漆艺》一书中的推测，与东南亚地区流传的贴纸镶嵌法相类（图 3.42）。

图 3.40（图 2.37）　南宋—元　黑漆螺钿楼阁人物图菱花形盒（盖面）

图 3.41（图 2.39）　南宋　螺钿人物纹八角盒（盖面）

图 3.42 左：南宋 螺钿楼阁人物纹重盒（图 2.40，盖面及局部）　右：东南亚传统螺钿镶嵌工艺步骤图

关于宋代的雕漆工艺，《髹饰录》中曾提道："唐制如上说，而刀法快利，非后人所能及。陷地黄锦者，其锦多似细钩云，与宋元以来之剔法大异也。""宋元之制，藏锋清楚，隐起圆滑，纤细精致"，可见宋代雕

漆工艺发展已臻至成熟。亦说明雕漆早在唐代已有，迄今所见最早的雕漆遗物亦出自唐代。斯坦因便在今新疆维吾尔自治区的楼兰古迹中发现了髹有漆层并雕刻图案的皮质铠甲残片，日本学者西冈康宏从其雕漆技法和表现风格出发，认为已具有了后来流行于宋代的剔犀漆器的一些特点。剔犀，一般指由二色或三色的漆相间髹涂于漆胎上，在漆干后还未完全变硬之时雕刻花纹，在花纹的斜面显露出二色或三色相间的纹理。宋代剔犀的剔法，尤其是到了南宋时期，按照现见文物的情况可分为"层叠式"及"仰瓦式"。前者表面平坦，漆层浑厚，转折凌厉，槽坑呈"V"形，切面露出红、黄、黑三色叠纹；后者漆层较浅，转折圆滑，槽坑呈"U"形，黑漆之中夹杂着两三道红线（图3.43）。

图3.43 上：宋 剔犀脱胎柄团扇（扇面长26厘米，宽20厘米，扇柄长16厘米，镇江博物馆藏）；层叠式剔犀结构图
下：金 剔犀长方形漆盒（图3.31）；仰瓦式剔犀结构图

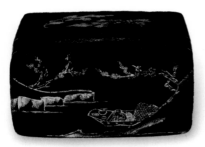

图 3.44（图 2.35）　南宋　酣睡江舟图戗金长方形黑漆盒

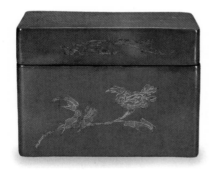

图 3.45（图 2.33）　南宋　沽酒图戗金长方形朱漆盒

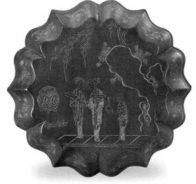

图 3.46（图 2.32）　南宋　庭院仕女图戗金莲瓣形朱漆奁（盖面）

宋代"戗金"髹饰工艺亦达到了炉火纯青的程度。"戗金"，是以特制的雕刻工具在漆面上刻出花纹，再在刻纹中上漆后填以金粉。江苏武进南宋墓葬所出土的几件戗金漆器，其髹饰工艺皆十分高超成熟。其戗法细腻，运刀流畅，戗划丝线绵密隽秀，所刻画图像在光洁的漆底映衬下显得格外金光灿烂（图 3.44—3.46）。

同样以金粉为材料的还有"描金"工艺，但描金是以金粉在漆器上绘画花纹。著名者如浙江瑞安慧光塔出土的北宋识文描金檀木经函与描金檀木舍利函，以髹饰识文工艺、描金与嵌珍珠工艺相互结合（图 3.47—3.49）。"识文"是运用起线的做工，先捶打成漆灰团，然后搓成漆线，再用线盘缠出花纹，构成富有立体效果的纹饰。

"犀皮"工艺的出现，据考古资料推断大概源于先秦战国时期，

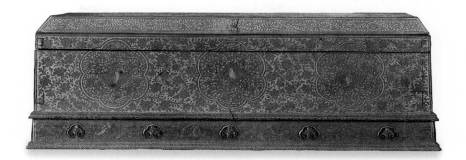

图 3.47（图 2.42） 北宋 识文描金檀木经函（内函）

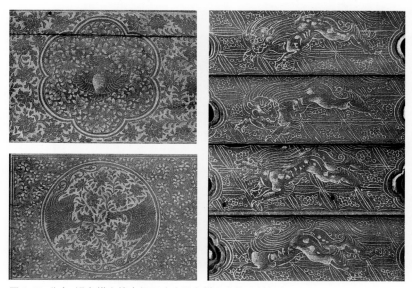

图 3.48 北宋 识文描金檀木经函（内函）描金装饰（局部）

图 3.49（图 2.43） 北宋 识文描金檀木舍利函（局部）

到五代两宋，犀皮漆器日渐变得丰富起来。"犀皮"又作"西皮"或"犀毗"，其工艺主要是先以不同颜色的漆料高低不平地堆涂在漆器底胎之上，形成不同层次的纹理，在漆料干燥后再打磨平整，从而显露出状若犀眼般的花纹，其色泽亮丽、斑斓光滑（图 3.50）。

堆心

上漆

磨平

图 3.50 犀皮漆器工艺步骤图

另一类尤能体现漆料美感的髹饰工艺是宋代的"素髹"。"素髹"亦即单色漆器，在漆器表面不作任何纹样装饰，以突出表现各色漆地的质感。素髹工艺包括厚涂、薄涂以及罩髹工艺。宋代素髹工艺尤以设色简洁著称，常以一或两种色漆髹涂于日用器物之上。然而，尽管不施任何纹饰，其制作工艺仍然十分考究。宋代素髹漆器在工艺上出现了两项技术方面的革新，一是"推光"精制工艺的优化，二是漆器"抛光"技术的进步。由于漆器在"推光"前需要先行"退光"，而"抛光"前又必须先"推光"，虽然"退光"不一定要"推光"，但"推光"则一定要先"退光"，因而漆器的"抛光"技术也被称为"退光"。通过去除漆器的浮光，经反复的打磨，漆器的色泽最终形成雅致淳朴的效果（图 3.51—3.70）。

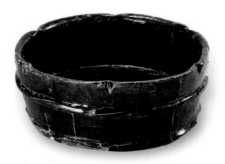

图 3.51 北宋 葵口黑漆盆，口径 17.8 厘米，底径 16.8 厘米，高 7.5 厘米，常州博物馆藏

图 3.52 北宋 漆盆，口径 11.5 厘米，底径 8.8 厘米，高 5.6 厘米，常州博物馆藏

图 3.53 宋 葵口朱漆盆，口径 13 厘米，底径 12.3 厘米，高 5.5 厘米，常州博物馆藏

图 3.54 宋 漆盆，口径 15.2 厘米，底径 14.4 厘米，高 5.9 厘米，常州博物馆藏

图 3.55 南宋 黑漆圆盒，径 15 厘米，高 4.9 厘米，1972 年上海市宝山县月浦公社南塘大队南宋谭氏夫妇墓出土，上海博物馆藏

图 3.56 南宋 朱漆圆盒，径 24 厘米，高 26 厘米，1978 年江苏宜兴和桥出土，南京博物院藏

图 3.57 宋 漆盒，径 6.3 厘米，高 6 厘米，1976 年江苏常州武进村前乡蒋塘宋墓出土，常州博物馆藏

图 3.58 南宋—元 黑漆银扣圆盒（2 件），径 8.5 厘米，高 5 厘米，1952 年上海市青浦县重固镇章堰乡北庙村元代任氏家族墓出土，上海博物馆藏

图 3.59 南宋 银扣漆盒（3 件），径 7.5 厘米，高 3.7 厘米，
1978 年江苏常州武进村前乡蒋塘南宋墓出土，常州博物馆藏

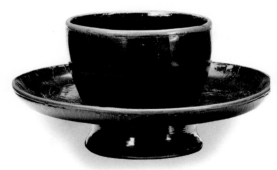

图 3.60 南宋—元 黑漆盏托，径 15 厘米，
高 8 厘米，浙江省博物馆藏

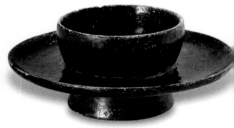

图 3.61 南宋 漆盏托，盏径 6.5 厘米，托径 12 厘
米，底径 5.7 厘米，高 4.5 厘米，1982 年江苏常
州武进村前乡庄桥头南宋墓出土，常州博物馆藏

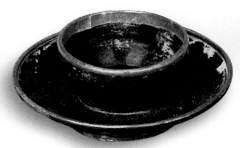

图 3.62 南宋 银扣黑漆盏托，盏口径 8.4 厘米，托盘口径 14.2 厘米，足径 7.2 厘米，高 6 厘米，1998 年福建邵武水北镇故县村南宋黄涣墓出土，邵武市博物馆藏

图 3.63 南宋 黑漆唾盂，盘径 20.5 厘米，底径 6.3 厘米，高 10.5 厘米，1976 年江苏常州武进村前乡蒋塘宋墓出土，常州博物馆藏

图 3.64 南宋 黑漆洗，口径 27.2 厘米，底径 19.5 厘米，高 7.3 厘米，1974 年江苏常州武进成章南宋墓出土，常州博物馆藏

图 3.65 南宋 黑漆钵，径 16 厘米，高 7.3 厘米，1972 年上海市宝山县月浦公社南塘大队南宋谭氏夫妇墓出土，上海博物馆藏

图 3.66　南宋　黑漆碗，径 11.2 厘米，高 3.6 厘米，1972 年上海市
宝山县月浦公社南塘大队南宋谭氏夫妇墓出土，上海博物馆藏

图 3.67　南宋　黑漆圆盘，径 13.4 厘米，高 1.9 厘米，1972 年上海市
宝山县月浦公社南塘大队南宋谭氏夫妇墓出土，上海博物馆藏

图 3.68　南宋　黑漆圆盘，径 17.4 厘米，高 2.8 厘米，1972 年上海市
宝山县月浦公社南塘大队南宋谭氏夫妇墓出土，上海博物馆藏

图 3.69 南宋 黑漆瓣式盘，径 15.5 厘米，高 2.6 厘米，台北故宫博物院藏

图 3.70 南宋 黑漆方盘，长 14.5 厘米，宽 14.5 厘米，高 1.6 厘米，台北故宫博物院藏

宋代光漆工艺的文献记录一览

时代	方法	漆名	文献出处	用漆	水分调节	用油	添加料	调制后
北宋	煎鬒光法	鬒光	《琴苑要录》	生漆	炭火熬煎	麻油	皂角、油烟墨、铅粉、诃粉	色黑
	合琴光法	光漆	《琴苑要录》	生漆		鬒光	鸡子清、铅粉	色黑
南宋	合光法	光漆	《太音大全集》	生漆	文武火煎			半透明
	合光法	光漆	《太音大全集》	生漆	文武火煎	白油	诃子肉、秦皮、定粉、黄丹	色黑
	合光法	光漆	《太音大全集》	生漆			定粉、轻粉	色黑
	合光法	光漆	《太音大全集》	生漆			秦皮、铁粉、油烟墨、乌鸡子清	色黑
	合光法	光漆	《琴书大全》	生漆	煎煮	桐油	灰坯、干漆、光粉、泥矾	半透明

　　有关宋代素髹的发展，特别值得指出的是古琴的髹漆设计。从相关光漆的记录可见，这方面的知识借助各类琴书的流传而得以详细记录下来。宋代自帝王至朝野上下都十分好琴，无不以能琴为荣，达到历代好琴的顶峰。[1]据说，宋太宗身边便有着被当时称为"鼓琴天下第一"的朱文济，还将古琴的七根琴弦增加为九根。[2]到了宋徽宗之时更在内府设立"万琴堂"，以搜集南北名琴，其中就有唐代造琴名匠雷威造的春雷琴，皇宫贵胄的青睐和重视对古琴制作技艺的发展起了有力的推动作用，并逐步扩展至民间。古人制琴一般都要上漆胎数次，依次磨平，直至琴面平整无"刹音"方可。上好漆胎后，再髹表漆。古人一般还要用桐油经过数次合光、退光，从而使得古琴表面光滑细腻，并起到保护琴体的作用（图 3.71）。

　　此外，宋代的传世古琴经历千年磨砺，由于长期振动发声，古琴表面的漆膜逐渐变化开裂，形成各种细微的"断纹"。自北宋以来，琴人对于断纹愈加珍视，视之为美。明代漆工黄成在《髹饰录》中谓："断纹，髹器历年愈久而断纹愈生，是出于人工而成于天工者也。"将古琴"断纹"分出梅花断、蛇腹断、牛毛断、冰裂断、龟纹断、乱丝断、荷叶断、毂纹断诸等，并分出了等差，称："梅花断，有则宝之；有蛇腹断，次之；有牛毛断，又次之。他器多牛毛断。又有冰裂断、龟纹断、乱丝断、荷叶断、毂纹断。凡揩光牢固者多疏断，稀漆脆虚者多细断。"[3]

〔1〕章华英：《古琴》，杭州：浙江人民出版社，2005 年，第 21—23 页。
〔2〕［宋］沈括：《梦溪笔谈》，南京：江苏凤凰出版社，2009 年，第 268 页。
〔3〕［明］黄成著，杨明注：《髹饰录》，第 75 页。

图 3.71 宋 仲尼式"号钟"七弦琴，琴长 119 厘米，有效弦长 100.3 厘米，额宽 17.7 厘米，肩宽 18.8 厘米，尾宽 13.5 厘米，厚 4.2 厘米，浙江省博物馆藏

第四章
宋代漆器的剔彩流变
流变

第四章
宋代漆器的剔彩流变

　　自唐宋以降，中国雕漆工艺趋向成熟，从日本所收藏的中国雕漆珍品可见，最迟在两宋之时，中国出产的精美雕漆器已经由海路传往日本。据日本学者西冈康宏的统计，现存日本的宋代雕漆器共计有47件，占据了海外所藏宋代雕漆器之大半。[1]特别指出的是，西冈氏的统计仅列出了剔犀、剔红、剔黑数类，却并未包括剔彩在内。这一方面大概是因为流传日本的诸多中国剔彩漆器未被西冈氏断为宋代之故，另一方面则可能由于有关剔彩的称谓及其类型的界定在日本十分模糊所致。譬如日本德川美术馆所收藏的一件南宋唐花唐草双鹤纹雕漆长方盘应是一件剔彩漆器，但却被归类为"堆黑"（剔黑）漆器（图4.1）。

　　这件长方盘的藏品签注中被称作堆黑双鹤唐花唐草纹长方盘，其内侧以针刻有"戊辰阮铺造"款铭，因而被推断为南宋嘉定元年（1208）或咸淳四年（1268）的制作。日本所谓"堆黑"，即中国之"剔黑"。依据一直保存这件南宋剔彩珍宝的箱子上书其名为"堆紫双鹤唐花唐草纹长方盘"可知，此盘在更早以前由于其表面的黑漆层透亮并显露出褐

[1] 西冈康宏:《宋代的雕漆》，第56—61页。

图 4.1　南宋　唐花唐草双鹤纹雕漆长方盘，长 34.5 厘米，日本德川美术馆藏

红色泽而在日本曾被鉴定为"堆紫"（剔紫）。[1]但需要注意到"剔黑"的基本特征，根据《髹饰录》一书中的经典定义："剔黑，即雕黑漆也，制比雕红则敦朴古雅。又朱锦者，美甚。朱地、黄地者次之。"西塘漆工杨明注曰："有锦地者、素地者，又黄锦、绿锦，绿地亦有焉，纯黑者为古。""剔黑"，也就是用黑漆进行髹涂堆积，然后剔刻纹样装饰的漆器，而以朱红锦地衬托的剔黑尤其美。剔黑纹样的空隙处有以锦地或以素地装饰，锦地除了红色还有黄色以及绿色的，素地也是，但朱漆或黄漆作地的较次等。以黑色作地而令整件剔黑漆器为纯黑色的最为古雅。"剔黑"的制作方法与"剔红"相同，只是较之更为敦朴古雅而已。既然"剔黑……制比雕红"，便可想而知，"剔黑"很可能在唐代已有，并

〔1〕根津美术馆：《宋元之美——以传来漆器为中心》，第 153 页。

图 4.2（图 2.12）　南宋　剔黑山茶纹长方盘

且多为平锦装饰,也有别色锦地的"剔黑"。宋元时代不带锦地装饰的"剔
黑"制作又有在剔迹之间间露红线的,藏锋清楚,隐起圆滑。此类宋代"剔
黑"实例,从流传日本现藏于东京国立博物馆的剔黑山茶纹长方盘及九
州国立博物馆的剔黑莲花纹长方盘可见,而且前者为黄漆素地、后者为
红漆素地,其风格的确十分敦朴古雅（图 4.2、4.3）。

　　将以上两件"剔黑"漆器与前面的唐花唐草双鹤纹雕漆长方盘相比
较便可发现它们之间的显著区别:前二者皆是雕黑漆并夹带着清晰的红
线,而后者则是髹黑漆间髹数道红漆,剔迹处间露红漆,但并非连续而
清晰的红线。由此,这件雕漆长方盘可归类为以黑漆为面的"剔彩",
而不是"剔黑"。《髹饰录》谓:"剔彩,一名雕彩漆。有重色雕漆,有
堆色雕漆……绚艳恍目。"此处所谓"重色雕漆",乃是指层层髹饰不同

图 4.3（图 2.6）　南宋 剔黑莲花纹长方盘

色漆后，再在剔刻时片取所需横面色漆制成彩色图纹，即明人高濂《遵生八笺》所谓"有用五色漆胎刻法，深浅随妆露色，如红花绿叶，黄心黑石之类，夺目可观"。因而，一般认为一器上具备各个色漆层，红色漆层剔出花朵、绿色漆层剔出花叶、黄色漆层剔出花心、黑色漆层剔出石头是为典型的"雕彩漆"。而这件唐花唐草双鹤纹雕漆长方盘虽然是"剔彩"却并非典型的红花、绿叶、黄心的花鸟纹，而是各种纹样皆以黑漆面为主的"雕彩漆"。这件漆盘曾在 2004 年日本根津美术馆举办的"宋元之美——以传来漆器为中心"展览上展出，但其签注上仍然标示为"堆黑"。

　　在"宋元之美"的展览上还陈列了几件较为典型的"雕彩漆"作品，其中包括了来自日本林原美术馆所藏的一件楼阁人物图大盒、德川美术

馆所藏的一件楼阁人物香炉台，还有两件显示为私人收藏的张骞铭盘及螭龙纹盘（图4.4—4.7）。张骞铭盘由黑、赤、黄三色漆错施漆层，后剔出不同颜色的图像而成，楼阁人物图大盒、楼阁人物图香炉台、螭龙纹盘则由黑、赤、绿、褐、黄等四至六色漆层交错，再经剔刻成色彩各异的图像制成。此外，同在该展览上的两件来自私人收藏的花唐草纹盘，一件为黄、赤、黑三色漆层交叠再剔刻而成的黑漆面盘，一件为红漆面盘。按照《髹饰录》的经典描述，此二者皆非"剔彩"，而应是所谓"复色雕漆"（图4.8、4.9）。《髹饰录》载"复色雕漆"谓："复色雕漆，有朱面，有黑面，共多黄地子，而镂锦纹者少矣。"[1]日本九州国立博物馆藏有一件宋代的黑漆面牡丹唐草纹笔筒（图4.10、4.11），由朱、黄、黑、褐错髹漆层再剔刻花纹，却在2011年该馆所举办的"雕漆——漆刻纹样之美"的展览上被定为"堆黑"，而在2014年东京五岛美术馆举办的"存

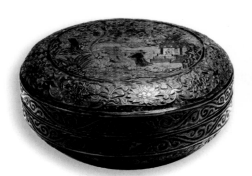

图 4.4（图 2.18） 南宋 楼阁人物图大盒

图 4.5 南宋 楼阁人物图香炉台，径 31.5~31.8 厘米，高 12.4 厘米，日本德川美术馆藏

[1][明]黄成著、杨明注：《髹饰录》，第53页。

图 4.6　南宋　张骞铭盘，径 19.8 厘米，日本私人藏

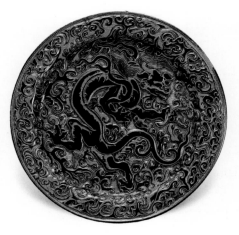

图 4.7　南宋　螭龙纹盘，径 17.9 厘米，日本私人藏

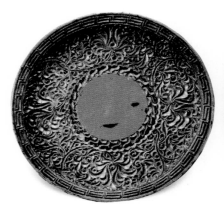

图 4.8 南宋 黑面花唐草纹盘，径 17.6 厘米，日本私人藏

图 4.9 南宋 红面花唐草纹盘，径 17.9 厘米，日本私人藏

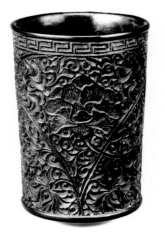

图 4.10 南宋 黑漆面牡丹唐草纹笔筒，口径 9.9 厘米，底径 9.3 厘米，高 13.1 厘米，日本九州国立博物馆藏

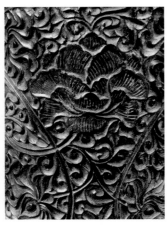

图 4.11 南宋 黑漆面牡丹唐草纹笔筒（局部）

星——漆艺之彩"展览上却将之判为"犀皮"（剔犀），实际上该漆器是一件"复色雕漆"。杨明注"复色雕漆"曰："髹法同剔犀，而错绿色为异。雕法同剔彩，而不露色为异也。"[1]即是说"复色雕漆"以黄色素地为多，髹涂漆层的方法与"剔犀"相同，只是多了有用绿色漆层的；而剔刻的方法则与"剔彩"相同，以花鸟、风景图像为主，但并不分层取色，其面以红色或黑色为主。

在"存星——漆艺之彩"展览上除了再次展示来自林原美术馆所藏的楼阁人物图大盒以及德川美术馆所藏的楼阁人物图香炉台外，还展示了一件标准的宋代"重色雕彩"漆器——来自日本山形蟹仙洞所藏的一件南宋琴棋书画图漆盘（图4.12）。这件漆盘经绿、黄、朱、黑四色漆层交叠髹涂后剔饰出不同色彩的人物图像，画面多姿多彩、生动别致。该展览上还有一件来自私人收藏的南宋至元代松皮纹漆盘，以及一件来自日本爱知兴正寺所藏的南宋时期莲弁纹漆盘，二者皆由朱、黄、褐、绿等四至五色漆层交错重叠髹涂再剔刻而成，一是朱红面，一是褐红面，皆可归为"复色雕漆"（图4.13—4.15）。由于这两件带绿漆层的作品所剔刻纹样珍异，与几何纹样接近，故常被认为极类于"剔犀"。但回到《髹饰录》的记载，"剔犀"的显著特色是以两种或三种漆色更叠，而且宋元时代的"剔犀"并不夹有绿漆层。另外，此类"剑环、绦环、重圈、回纹、云钩之类"的漆器纹样在日本被称作"屈轮纹"。"屈轮"在日本假名中写作"ぐり"，这个词的汉字写法是"屈轮"。日语中的"くりくり"是用来形容回旋流转的拟声词，以这个词能生动地表达出流转

〔1〕〔明〕黄成著、杨明注：《髹饰录》，第53页。

图 4.12 南宋 琴棋书画图漆盘，口径 18.2 厘米，底径 11 厘米，高 2.1 厘米，日本山形蟹仙洞藏

图 4.13 南宋一元 松皮纹漆盘，口径 21.6~21.9 厘米，底径 15.2 厘米，高 2.1 厘米，日本私人藏

图 4.14 南宋 莲弁纹漆盘，口径 18.2 厘米，底径 12.45 厘米，高 2.8 厘米，日本爱知兴正寺藏

图 4.15 南宋 莲弁纹漆盘

自如的云纹回钩图案形状。[1]

　　日本的漆器术语中则将"屈轮"漆器以外的中国"剔犀"漆器称作"犀皮"。收录入宋僧圆尔辨圆殁后之《圆尔遗物具足目录》中的，早在日本正和五年（1316）就已编写的《东福寺文书》，便有"犀皮药盒"的记录，由此可推测日本"犀皮"之称很可能自南宋时所传入。室町时代圆觉寺《佛日庵公物目录》（1363）记录了众多被称为"犀皮"的漆器，但没有具体描述其面貌。直到能阿弥、相阿弥合撰的《君台观左右账记》（1511）中才简单提到了"犀皮"色彩斑斓，貌若松皮。[2]（图4.16）对照中国古代的相关记载，如南宋人程大昌的考据笔记《演繁露》中"漆

图 4.16　能阿弥、相阿弥：《君台观左右账记》

〔1〕荒川浩和：《明清漆工艺与〈髹饰录〉》，《东京国立博物馆研究志》，1963年第 11 期，第 16—21 页。

〔2〕能阿弥、相阿弥：《君台观左右账记》，东京国立博物馆藏日本庆长十二年（1607）本，第五卷，三五丁里·三六丁表。

雕几"条便记有："石虎御座几悉漆雕，皆为五色花也。按，今世用朱、黄、黑三色漆，遝冒而雕刻，令其文层见叠出，名为犀皮。"[1]明代文献学家王圻在其《稗史类编》中亦提道："今之黑朱漆面，刻画而为之，以作器皿，名曰犀皮。"[2]而《髹饰录》里却称："犀皮，或作西皮，或犀毗。文有片云、圆花、松鳞诸斑。近有红面者，共光滑为美。"杨注谓："摩窊诸斑，黑面红中黄底为原法。红面者黑为中，黄为底。黄面，赤、黑互为中、为底。"[3]现时所发现最早的这类"犀皮"遗物，出自 1984 年发掘三国朱然墓所出土的"犀皮"漆耳杯，整个杯身髹以黑、红、黄三色漆，借助漆色层次的变化、光滑的表面呈现出回转的漩涡状花纹。[4]借此可知，"犀皮"的所指在明代发生了变化。《新增格古要论》所载"古犀毗"条内便记曰："古剔犀器皿，以滑地紫犀为贵，底如仰瓦，光泽而坚薄。其色如胶枣色，俗谓之枣儿犀，亦有剔深峻者，次之。福州旧做者色黄，滑地圆花儿者，谓之福犀，坚且薄，亦难得。元朝嘉兴府西塘杨汇新作者，虽重数两，剔得深峻者，其膏子少有坚者，但黄地子者最易浮脱。"[5]而明中叶的文本《听雨纪谈》中则已提及："世人以髹器黑剔者谓之犀皮，盖相传之讹。"[6]在《髹饰录》中，"剔犀"属"雕镂门"，而"犀皮"属"填嵌门"，二者从制法至面貌皆截然不同。

〔1〕[宋]程大昌：《演繁露》，《全宋笔记》（第四编第九册），北京：大象出版社，2008 年，第 56 页。

〔2〕[明]王圻：《稗史类编》，北京：北京出版社，1993 年，第 2096 页。

〔3〕[明]黄成著、杨明注：《髹饰录》，第 46 页。

〔4〕丁邦钧：《安徽马鞍山东吴朱然墓发掘简报》，《文物》1986 年第 3 期，第 1—15 页。

〔5〕[明]王佐：《新增格古要论》，第 256 页。

〔6〕[明]都穆：《听雨纪谈》，济南：齐鲁书社，1995 年，第 213 页。

同样，日本漆器术语中的"存星"也在传播过程中发生了明显的变化。"宋元之美"展览上的《用语解说》将日本的"存星"所指代的漆器类型界定为接近于中国现今的"填漆"漆器，即在漆底上以刀剔刻图案并填入色漆再研磨平整。[1] 日本漆工史学会所编辑的《漆工辞典》也采用了类似的解释。关于中国传统的"填漆"，《髹饰录》曾解释谓："填漆，即填彩漆也，磨显其文，有干色，有湿色，妍媚光滑。又有镂嵌者，其地锦绫细文者愈美艳。"杨明补注曰："磨显填漆，皴前设文；镂嵌填漆，皴后设文。湿色重晕者为妙。又一种有黑质红细文者，其文异禽怪兽，而界郭空闲之处皆为罗文、细条、縠绉、粟斑、叠云、藻蔓、通天花儿等纹，甚精致。其制原出于南方也。"[2] 但自江户后期日本所流传的"存星"漆器除了运用"填漆"工艺作装饰之外，也经常在纹样的轮廓上加上戗金工艺。其时的名工玉楮象谷便是这类制作的能手，并将之称为"存清"漆器。因此，日本漆工史学者荒川浩和便将"存星"对照《髹饰录》的解释将之对应为该书"牖斓门"中的"戗金细钩描漆"及"戗金细钩填漆"："金理钩描漆是指用漆描花纹，用描金的方法勾出物象轮廓，戗金细钩描漆和此方法在轮廓线上有阴阳即凹凸之别。另外，在填嵌第七的填漆条所记载的内容中，提到嵌入彩漆的技法。"[3] 可见早期的"存星"所指并非是纯粹的"填漆"。

在江户时代以前，日本的"存星"其实主要指的是"雕彩漆"。有关"存星"一语最早见于《室町殿行幸御饰记》，同是室町时代的鉴赏唐物之

〔1〕根津美术馆:《宋元之美——以传来漆器为中心》，第 166 页。
〔2〕[明] 黄成著、杨明注:《髹饰录》，第 42—43 页。
〔3〕荒川浩和:《明清漆工艺与〈髹饰录〉》，第 16—21 页。

图 4.17 松平乘邑：《名物记三册物》

书《君台观左右账记》则称其为"存盛"（存星），其色黑并黄香色相间。[1]
而记录了自日本天文二年（1533）至庆安三年（1650）横跨室町、桃山、
江户三个时代茶事的《松屋会记》，记载了村田珠光贵重的茶道名物用
具，其中的"松屋三名物"除了包括松屋肩冲茶入、徐熙笔《白鹭图》外，
还有一件被称作"存星"的漆盘。此外，江户时代记录经典茶具的《名
物记三册物》也提到此所谓"存星"漆盘的情况，并记录了其形貌。[2]（图
4.17）另有《吃茶余录》亦描绘过这"存星"漆盘。[3]（图 4.18）据这些
相关记录可知，其时的"存星"漆盘由多种色漆髹堆而成，并且雕刻有

〔1〕能阿弥、相阿弥：《君台观左右账记》，第五卷，三五丁里·三六丁表。
〔2〕松平乘邑：《名物记三册物》，日本国立国会图书馆藏江户时代本，第二卷，
　　七五丁里·七六丁表。
〔3〕深田正韶：《吃茶余录》，日本国立国会图书馆藏文政十二年（1829）本，初
　　篇上，一九丁里·二〇丁表、二〇丁里·二一丁表、二八丁里·二九丁表。

图 4.18　深田正韶：《吃茶余录》

山水人物图像作为装饰。可以说，"存星"这一名谓是在进入江户时代以后其所指才逐渐发生明显变化，在其变迁过程中至少应该可以将《髹饰录》所介绍的"剔彩""复色雕漆""填漆""戗金细钩描漆""戗金细钩填漆"囊括在内，其共同的特点包括多色叠漆、雕镂剔刻、多色填漆、戗划细钩等工艺。这种糅合的特色其实在流传日本的南宋"存星"漆器中已经显现，甚至很可能便是导致其所指范畴含糊变动的原因之一。德川美术馆收藏的一件外箱标为"存星"的南宋时期狩猎图长盘，以朱、绿、黄、褐诸色漆层交叠，剔刻出风景人物画面，并在人物刻划上加入戗金装饰，从中可见到早期"剔彩"漆器综合不同髹饰工艺的面貌（图 4.19）。

　　事实上，日本的"雕彩漆"之称亦并不完全等同于《髹饰录》中对"剔彩"的界定，当中还包括了"复色雕漆"在内，所以前面提到的"花

图 4.19（图 2.19）南宋 狩猎图长盘（局部）

唐草纹盘""莲弁纹漆盆"在日本皆被定为"雕彩漆"。很可能在宋代之时，"剔彩"之名还未广泛采用，而这类多色层叠再经雕刻而成的漆器传到日本大多被称作"存星"或被笼统地归为某类雕漆。日本九州国立博物馆所藏一件被称作"存星"的南宋时期蒲公英蜻蛉纹香盒，其花、叶、蜻、蛉的纹理和色彩随不同色漆层的雕刻而显露变化，反映出了二

图 4.20（图 2.10） 南宋 蒲公英蜻蛉纹香盒

图 4.21 南宋 蒲公英蜻蛉纹香盒（局部）

者混合的情况（图 4.20、4.21）。

　　日本有所谓"红花绿叶"一类漆器，用以专指"雕彩漆"中以花鸟纹样作主题的、花与叶色彩分明的制作。例如日本京都孤蓬庵所藏的一件被命名为"存星"的宋元时代花纹漆香盒，以及"存星——漆艺之彩"展览上一件私人收藏的梅鸟纹香盒（图 4.22—4.24）。这两件"雕彩漆"正好代表了《髹饰录》所介绍的两类"剔彩"典型——前者为"重色雕漆"，后者为"堆色雕漆"，俗称作"横色"与"竖色"。"重色雕漆"前面已作介绍，所谓"横色"乃是暗合片取横面以随妆露色的做法，而"竖色"则是暗指其剔迹的竖面也随妆显露同一色。"堆色雕漆"只是根据纹样不同、局部色彩需要而层层髹厚一种色漆后再雕刻加工，因而不像"重色雕漆"那样会露出类似于"剔犀"剔迹竖面中的层叠效果。另外，《髹饰录》中有所谓"堆彩"，即在木胎上以灰漆堆起加工成凹凸纹样再施以不同色漆，或者在已经雕刻好纹样的木胎上直接髹以彩漆，诚如黄成所谓"堆彩，即假雕彩也，制如堆红（灰漆堆起、朱漆罩覆），而罩以五彩为异"[1]。由于罩色较难模仿"横色"所露出如"剔犀"般的剔迹竖面纹理，因而"堆彩"的效果更接近于"堆色雕漆"。

　　"剔彩"最晚起源于宋代，但从日本所见这类宋代

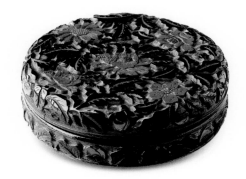

图 4.22　南宋—元　花纹漆香盒，径 10.4 厘米，高 3.7 厘米，日本京都孤蓬庵藏

[1][明]黄成著、杨明注：《髹饰录》，第 53 页。

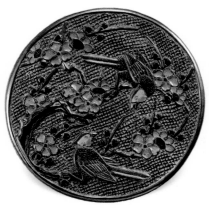

图 4.23 南宋—元 梅鸟纹香盒,径9.2厘米,
高 3.3 厘米,日本私人藏

图 4.24 南宋—元 梅鸟纹香盒(局部)

传世品来看,其时还未形成宛如《髹饰录》所界定的、泾渭分明的"重
色雕漆"与"堆色雕漆"。它们之间的边界模糊,以致不同的髹饰手法
能够交错相融,其最终目的是要创造出赏心悦目的臻妙之作。例如日本
出光美术馆所藏的一件南宋时期日出纹香盒,以朱、褐、黄、赭、黑诸

图 4.25 南宋 日出纹香盒,径5.5厘
米,高 2.8 厘米,日本出光美术馆藏

色漆交错层叠再雕刻出红日及波涛,构
图别致、五彩鲜明(图 4.25)。就此图
像的加工而言,制作手法接近于"横
色",但却是局部髹彩漆雕刻,其余则
以网目锦地作装饰,此又类似于"竖
色"。前面提到日本德川美术馆所收藏
的狩猎图长盘中间同样带有部分网目锦
地装饰,该馆所藏另一件南宋时期梅花

纹香盒的整个背景也是网目锦地装饰（图4.26）。在"存星——漆艺之彩"展览上还有两件来自私人收藏的南宋"剔彩"展品同样运用了网目锦地作装饰。这类网目锦地装饰可能在宋元时代颇为流行，至少在流传日本的宋代"剔彩"中是如此。至南宋之时，长三角地区包括南京、苏州、湖州、杭州所出产的罗织物已经达到了前所未有的高水准，纱罗成为其时人们最为常见的高级丝织品。可想而知，漆器上的网目锦地很可能便是在此环境中被创造出来，而且成为一时风尚。同时，以这类早期的网目锦地"剔彩"漆器为线索，还可以了解到宋代漆器传入日本的主要途径及其在传入途中所可能受到的影响（图4.27—4.29）。

图4.26　南宋　梅花纹香盒，口径6.6~8.4厘米，底径6~7.8厘米，高2.4厘米，日本德川美术馆藏

由于唐末五代的混乱，日本停止官方遣使，但在北宋之时众多的求法僧仍然渡海而来，至南宋之时，大量日僧入宋于江浙一带参禅礼圣。他们在回国之时不但带回了佛法，而且在带回物中很可能也包括了带有浓重佛教色彩的漆艺制品。据现存日本的宋代传世漆器大多保存于寺院、神社之中可以想见，佛教收藏趣味对入日宋代漆器在选择上可能存在的影响。到了宋末元初，入宋僧

图4.27　南宋　茄子纹香盒，径6.35厘米，高3.2厘米，日本私人藏

图 4.28 南宋 菊鸟纹香盒，径 8 厘米，高 2.2 厘米，日本私人藏

图 4.29 南宋 菊鸟纹香盒（局部）

随贸易船而来带回日本寺院中的宋代漆器就更为丰富了。在1975年发现的新安沉船上，其木简墨书中标记了往中国订购货物的人名以及钱数。这些货主包括了诸如"道阿弥""妙行""戒心""正悟"等僧侣名称，说明这些物品由僧人所订购。日本正中二年（1325），镰仓幕府开始正式派出受政府保护的寺社采办船。历应四年（1341），日本北朝又派出两艘天龙寺船赴元贸易。而这类寺船的服务对象即寺社僧侣与幕府武士集团，他们的审美趣味必然也会反映在所收购的物品当中。

综上所知，"剔彩"虽然始自宋代，但相关的术语界定十分含糊，"剔彩"之名直到明代才逐渐变得稳定并流行起来。与此同时，日本却保留了宋元时代遗流下来的影响，将包括以多种色漆所雕刻而成的漆器

称作"雕彩漆"，其囊括类型除"剔彩"外，还包括了"复色雕漆"。此外，"雕彩漆"在日本是个较为晚近的称谓，早期的这类作品在日本多被称为"存星"，但后来的"存星"漆器又演变成为专指以"填漆"技法为主要装饰的漆器。这一转变的具体原因未明，盖与收藏者的鉴赏趣味关系密切。总而言之，由于国内几无宋代流传下来的"剔彩"实物，参考日本公私收藏中相关的文物资料能够帮助了解到这方面更为直接的信息。尽管在多层彩漆上加以雕镂的技艺在当今的名谓上中日间并不对应，但从现存的这类宋代漆器实物可见其最重要特点是在朱、黑二色漆外，添入黄、绿、褐等鲜艳色漆互相重叠约五层、十层再进行剔饰，且其髹饰手法复杂多样，堆朱加彩、堆锦贴附、网目锦地、鱼子锦地等，显示出了较元明以后分类发展起来的"剔彩"髹饰更为灵活变化的特色。

第五章
宋代漆器的域外传播

第五章
宋代漆器的域外传播

浙江的跨湖桥和井头遗址出土了中国最早的漆器，表明约 8000 年前中国已经开始制作和使用漆器，浙江是中国漆器的发源地。历经各朝各代，至两宋时期形成了中国漆文化史上一个黄金时代，出现了大量璀璨的漆艺杰作。在此期间，漆器艺术作为中华文化极具特色的物质载体，随着陆、海丝绸之路，与丝绸、瓷器等中国物产一道远播海外，代表着早期中国的物质文化影响世界。中国漆器坚牢耐用、雅致迷人，杭州的漆器更是地位显著，受到了世界各地人们的喜爱与珍重。

第一节　海上丝绸之路兴起

"丝绸之路"，即以丝绸为代表的中国物产向外流通的商路，故得此名。据称，"丝绸之路"之名出自德国地理学家费迪南·冯·李希霍芬[Ferdinand von Richthofen]于1877年出版的地图集。1860年至1862年，李希霍芬参与东亚远征队前往南亚与远东多地旅行。在 1868 年至 1872 年，曾到中国多次考察。返回德国后，在 1873 年至 1878 年期间完成了著作《中国——亲身旅行和据此所作研究的成果》[*China: Ergebnisse*

eigener Reisen unddarauf gerïündete Studien］。在该书的第一卷中，李希霍芬提出了"丝绸之路"之说。在李氏眼中，华贵的丝绸作为中外文化交流的代表风物体现了美丽又独特的中国魅力。

在很早以前，丝绸的向西流通已经出现，并经由西域与中亚的民族接触而得到传播。在汉朝建立以后，于河西设有酒泉、武威、张掖、敦煌四郡，以敦煌为西域门户，自敦煌西行有南北两路。北路沿天山南麓西行出玉门关，过白龙堆至楼兰，经车师到王庭、龟兹、姑墨，至疏勒，越帕米尔高原，经大宛和康居到奄蔡；南路经昆仑山北麓，到鄯善、且末、于阗、皮山，经莎车和蒲犁出明铁盖山口，越葱岭，沿兴都库什山北麓至大月氏西行到安息，最后两条路在木鹿城交会，再向地中海东岸的条支推进。作为陆上丝路要道上的重要据点，木鹿城聚集了各种各样从中原贩来的稀罕物，并经由商人之手输入条支。[1]史册中的条支即今叙利亚一带，当时正处在罗马的统治之下，位于条支北部的安条克城是地中海贸易的大港，中国的丝绸及其他物产从此处转运至欧洲。李希霍芬称此条交通路线为"丝绸之路"，并且经由众多遗址和古物证实其存在。此名因得到学界的支持，逐渐被传播采用开来。但今天所谓的"丝绸之路"已大有扩大，狭义上主要是指上述的陆上丝绸之路，而广义所指则同时还包含了海上丝绸之路，甚至泛指一切向外交流连接的通路。

所谓"海上丝路"，是相对"陆上丝路"而言、通过海上通道连通中外的贸易来往与文化交流的通道，1903 年由法国汉学家沙畹在其《西

［1］布尔努瓦［Luce Boulnois］著，耿昇译：《丝绸之路》，北京：中国藏学出版社，2016 年，第 50—60 页；赵汝清：《从亚洲腹地到欧洲——丝路西段历史研究》，兰州：甘肃人民出版社，2006 年，第 160—163 页。

突厥史料》一书中首次提及。[1]在汉朝衰落后，中国北方长期陷入分裂状态，致使陆上丝路一度中断，尽管在唐代之时随着国力的强盛又再一度繁荣起来。[2]但自安史之乱后，吐蕃占据了河西至西域丝绸之路的要道，唐朝中央政府的势力退出了西域，北方地区又饱受藩镇割据连年征战之苦，国内的经济中心此时亦逐渐向东南沿海地区迁移，加上其时造船和导航技术的进步，以及南海诸国的发展，从前南海至印度洋的航线迅速发展成为与中亚诸国往来的大动脉。[3]公元960年，后周殿前军长官赵匡胤发动陈桥兵变，夺取皇位，建立宋朝，并先后灭掉了十国政权，结束了自唐代安史之乱后藩镇割据的局面。不过，宋朝仍无力平定北方的辽、金政权和西北的西夏政权。因此唐朝末期到宋朝与外部世界的交往，主要依靠海路。尤其到南宋之时，宋代的经济重心已实现南移，在中国南部东南沿海一带，商业贸易得到空前的发展。除丝绸之外，经海路运往各地的还有各种香料、茶叶以及各类中国物产，包括当时已在伊斯兰世界传播开的瓷器和纸张，漆器亦是当中最具中国特色的产品之一。此时，这条海上丝绸之路可以说同时也是一条香料之路、茶叶之路、瓷器之路以及漆器之路（图5.1—5.6）。

早在北宋之时，由于长三角地区交通的紧密、人口的集中与经济的发展，漆器的生产已经相当发达。靖康以后，朝廷的政治与文化中心向

[1]沙畹［Édouard Émmannuel Chavannes］著，冯承钧译：《西突厥史料》[Documents sur les Tou-kiue Occidentaux]，上海：商务印书馆，1935年，第208页。

[2]雅克·布罗斯［Jacques Brosse］著，耿昇译：《发现中国》，济南：山东画报出版社，2002年，第10页。

[3]佚名著，穆根来、汶江、黄倬汉译：《中国印度见闻录》，北京：中华书局，1983年，第25页。

图 5.1 南海 1 号出水南宋漆器残件（参考国家文物局水下文化遗产保护中心、广东省文物考古研究所、中国文化遗产研究院、广东省博物馆、广东海上丝绸之路博物馆：《南海 I 号沉船考古报告之二：2014—2015 年发掘》，北京：文物出版社，2018 年）

图 5.2 南海 1 号出水南宋漆器残件

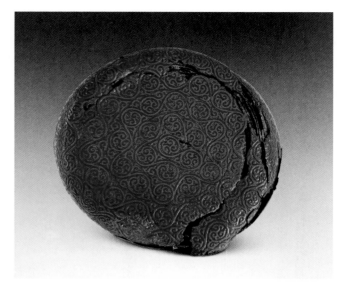

图 5.3 南海 1 号出水南宋漆器残件

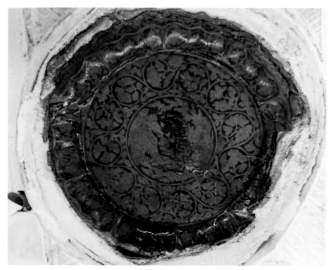

图 5.4 南海 1 号出水南宋漆器残件

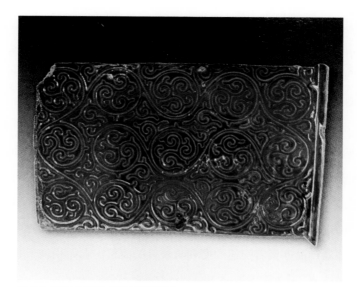

图 5.5　南海 1 号出水南宋漆器残片

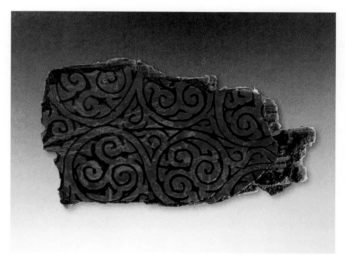

图 5.6　南海 1 号出水南宋漆器残片

南迁移，原来在北方的漆工也随之南渡，促使南方的漆业进一步发展。其时的两浙之地，新兴的漆器制作中心与原来的漆器传统产地齐头并进，形成了南宋漆器生产前所未有的繁盛景象。此处所谓两浙，即两浙路，为北宋时期设置的地方行政区域，包括了今苏州、常州、镇江、杭州、湖州、嘉兴、绍兴、宁波、临海、金华、衢州、建德、温州、丽水等地在内，基本上囊括了现今的江苏南部、浙江及上海全境。[1]在这些地方里，尤以江苏常州、淮安、无锡、扬州与浙江杭州、绍兴、嘉兴、湖州、温州、宁波所出土的南宋漆器为最多。由此可见，在两宋时期杭州、宁波与位于浙南的漆器生产中心温州齐头并举，而杭州作为南宋的首都所在，各地的漆器产品亦借着交通的便利与繁盛的商贸需求而相较于北宋时期更集中于杭州。[2]（图 5.7—5.11）

第二节　宋代漆器生产集散

宋代杭州漆器的生产集散状况，可从诸多文献记录以及自新中国成立后陆续被发掘面世的大量宋代漆器遗物中得到见证。今见出土 160 余件南宋时代的漆器当中，约 140 件出自浙江，而其中 100 余件来自温州，杭州出土 30 余件。温州早在北宋之时已是著名的漆器生产中心，孟元老在其《东京梦华录》中便记及："大街以东则唐家金银铺、温州漆器什物铺、大相国寺，直至十三间楼。"[3]到了南宋时期，温州仍旧以漆器

[1]［元］脱脱：《宋史》，中华书局，1995 年，第 1392—1396 页。

[2]台北故宫博物院：《和光剔采：故宫藏漆》，台北：台北故宫博物院，2008 年，第 14 页。

[3]［宋］孟元老：《东京梦华录》，北京：中华书局，1982 年，第 52 页。

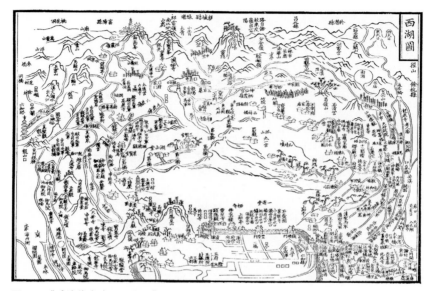

图 5.7 《咸淳临安志·西湖图》

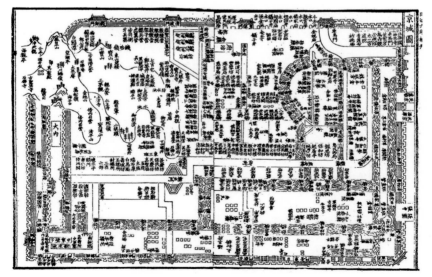

图 5.8 《咸淳临安志·京城图》

图 5.9 南宋临安城总图布局图（参考郭黛姮：《中国古代建筑史》第三卷《宋、辽、金、西夏建筑》，北京：中国建筑工业出版社，2003 年，第 43 页）

图 5.10 南宋临安·厢坊·桥梁图（参考高树经泽：《漆缘汇观录》，乾务万盛，2015 年，第 8 页）

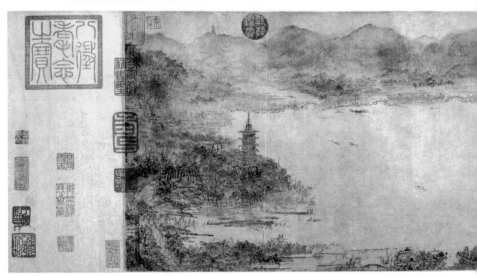

图 5.11 南宋 李嵩：《西湖图卷》，纸本墨笔，纵 27 厘米，横 80.7 厘米，上海博物馆藏

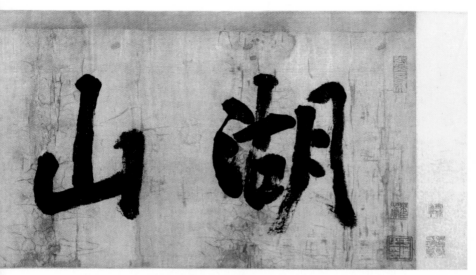

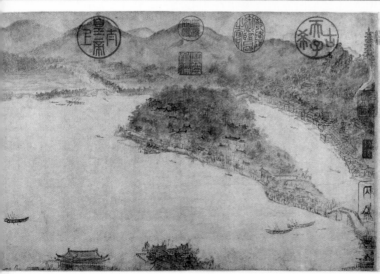

出产为著，并且店铺分布于杭州城内。吴自牧曾在《梦粱录》中提及"平津桥沿河布店、黄草铺、温州漆器、青白碗器""水漾桥下温州漆器铺""彭家文章漆器铺"等，可见其时杭州城内温州漆器之受欢迎。[1] 1982 年，在杭州北大桥的南宋墓葬中，出土了一批漆器，其中的漆盂及漆盏托上便分别带有朱书"庚子温州念□叔上牢""丁卯温州□□成十二□上牢"铭文，表明它们均是温州出产。[2] 温州的漆器产量巨大，不但运销于杭州等浙江境内的大城市，还被销往浙江以外的地区，如江苏淮安及常州等地的墓葬中便出土不少带有温州铭文的漆器遗物。从出土的宋代漆器铭文来看，除温州漆器外，运销外地的漆器同样受到欢迎的则是出自杭州的制作（图 5.12—5.24）。

杭州在北宋时期已经是南方的漆器生产中心之一，在 1959 年发现的江苏淮安宋代壁画墓当中，1 号墓便出土有 5 件花瓣式小漆盘，底外部均书有"杭州胡"铭文，另外还有一件上书"乙酉杭州□吴上牢"铭文；2 号墓中出土一件花瓣式漆盘外边上书有"壬申杭州真大□□上牢"铭文，还有一件漆罐盖内书有"壬申杭州北大吴□□"铭文；4 号墓则有一件花瓣式小漆盘底部外书有"杭州□"铭文。[3] 此外，还有江苏江阴北宋葛闳夫妇墓所出土的一件八棱式漆盘底部书有"□□杭州施真上牢"铭文、一件葵瓣式漆盘底部书有"丁未杭州花□巷上牢"铭文。[4] 江苏常州国棉二厂宋墓出土的两件花瓣形漆盘外部分别书有"杭州胡上

〔1〕［宋］吴自牧：《梦粱录》，杭州：浙江人民出版社，1980 年，第 116—120 页。

〔2〕王海明：《杭州北大桥宋墓》，《文物》1988 年第 11 期，第 55—56 页。

〔3〕江苏省文物管理委员会、南京博物院：《江苏淮安宋代壁画墓》，第 43—51 页；罗宗真：《淮安宋墓出土的漆器》，第 45—53 页。

〔4〕江阴县文化馆：《江苏江阴北宋葛闳夫妇墓》，第 171—174 页。

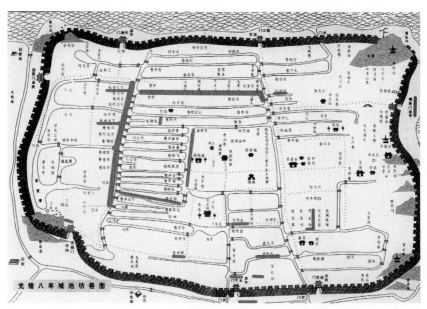

图 5.12 宋代温州漆器制作街区地点示意图（参考温州博物馆：《漆艺骈罗·名扬天下》，北京：中国对外翻译出版有限公司，2013 年，第 150 页）

图 5.13 温州白象塔（摄于 20 世纪 60 年代初）

图 5.14 北宋 彩塑观音菩萨立像，高 64 厘米，1965 年温州白象塔出土，浙江省博物馆藏

图 5.15　北宋　阿育王漆塔，残高 19.3 厘米，底座边长 12 厘米，
1965 年温州白象塔出土，温州博物馆藏

图 5.16 瑞安慧光塔（摄于 20 世纪 60 年代初）

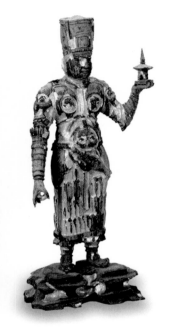

图 5.17 北宋 金漆木雕北方多闻天王像，高 13.2 厘米，1966 年浙江瑞安北宋慧光塔塔基内出土，浙江省博物馆藏

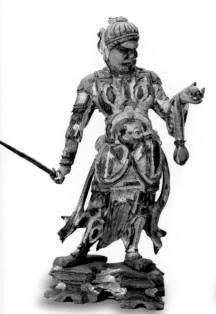

图 5.18 北宋 金漆木雕东方持国天王像，高
2.9 厘米，1966 年浙江瑞安北宋慧光塔塔基
内出土，浙江省博物馆藏

图 5.19 北宋 金漆木雕泗州大圣坐像，高 15 厘米，
1966 年浙江瑞安北宋慧光塔塔基内出土，浙江省博
物馆藏

图 5.20 北宋 六花瓣式平底漆盘外底铭文"己丑温州孔九叔上牢",1959 年 11 月江苏淮安杨庙北宋 4 号墓出土

图 5.21 北宋 十莲瓣式红漆圆盒外底铭文"戊申温州孔三叔上牢",1959 年 11 月江苏淮安杨庙北宋 4 号墓出土

图 5.22 北宋 十曲花瓣式平底漆盘外底铭文"乙亥温州臣明造""壬申温州臣明造",1986 年江苏常州红梅新村北宋墓出土

图 5.23　北宋　六花瓣式漆盘外底铭文"丁卯温州开元寺东黄上牢"，1959 年 11 月江苏淮安杨庙北宋 2 号墓出土

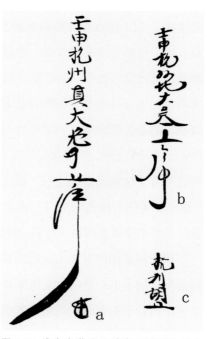

图 5.24　淮安宋墓出土漆盘及漆罐上铭文"壬申杭州真大□□上牢"（a）"壬申杭州北大吴□□"（b）"杭州胡"（c）

牢"铭文及"庚子杭州井亭桥沈上牢"铭文。而常州市勤业桥宋墓出土两件漆钵残片上均书有"甲戌杭州真大施十五郎"铭文，还有另一件漆钵残片上书有"乙丑杭州真大"铭文。[1] 河北钜鹿古城遗址出土的一件漆器残片上书有"杭州辛大郎上牢祖铺"铭文。[2] 而杭州出土的南宋时代漆器，尤以1953年在杭州老和山南宋墓葬所出土的一批漆器遗物为代表。当中包括了漆碗、漆盘、漆盒、漆奁等，其中三件黑漆钵及一件黑漆盘在碗外口与盘外口的位置以朱漆书有"壬午临安府符家真实上牢"，表明它们出自杭州本地作坊的制作。[3] 国内其他地方发现杭州所出产的漆器，例如江苏淮安翔宇花园31号宋墓所出土的葵口漆盘圈足外底书有"辛巳杭州王上年□"铭文、[4] 江苏无锡的宋墓所出土的一件漆碗腹壁近底处书有"杭州元本胡□□"铭文以及出土的一件漆盘腹壁近底处书有"杭州元本胡七郎乙未南□"铭文。[5] 由这几个直接例子可见南宋时期杭州出产的漆器在国内流行的一些情况（图5.25—5.29）。

　　以上均是国内发掘出土的带有杭州记号的宋代漆器，当中能够明确透露出杭州为出产地的铭文漆器共计约有25件，种类大部分为"素髹"漆器。相较于南宋时代的雕漆器精品，素髹漆器在民间日用领域流行广泛。这从同类素髹漆器的发现所展现的面貌中亦得见（图5.30—5.37）。今见流传于海内外的南宋素髹漆器多为日用器具，由此可以推测其时素髹漆器在宋人日常生活中扮演着十分普通却不可或缺的角色。在这20

[1] 张荣:《古代漆器》，北京：文物出版社，2005年，第185页。
[2] 陈晶:《中国漆器全集·三国至元代》，福州：福建美术出版社，1998年，第14页。
[3] 蒋缵初:《谈杭州老和山宋墓出土的漆器》，第28—31页。
[4] 李则斌、孙玉军等:《江苏淮安翔宇花园唐宋墓群发掘简报》，第45—53页。
[5] 朱江:《无锡宋墓清理纪要》，第19—20页。

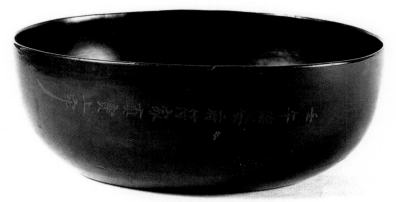

图 5.25　南宋　黑漆钵，径 18 厘米，高 7 厘米，1953 年浙江杭州老和山出土，外壁朱书"壬午临安府符家真实上牢"，浙江省博物馆藏

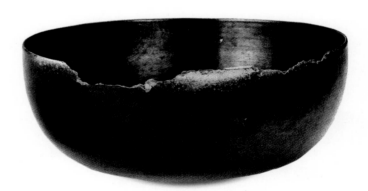

图 5.26　南宋　黑漆钵，口径 16.8 厘米，底径 11.5 厘米，高 6.2 厘米，1953 年浙江杭州老和山宋墓出土，浙江省博物馆藏

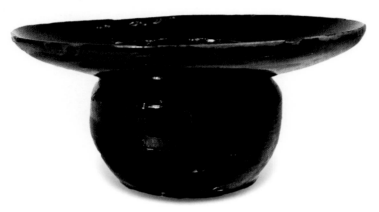

图 5.27 南宋 黑漆唾盂, 径 21.3 厘米, 高 12 厘米, 1952 年杭州北郊北大桥南宋墓出土, 浙江省文物考古研究所藏

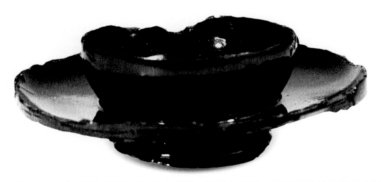

图 5.28 南宋 黑漆盏托, 径 18.2 厘米, 高 6.2 厘米, 1952 年杭州北郊北大桥南宋墓出土, 浙江省文物考古研究所藏

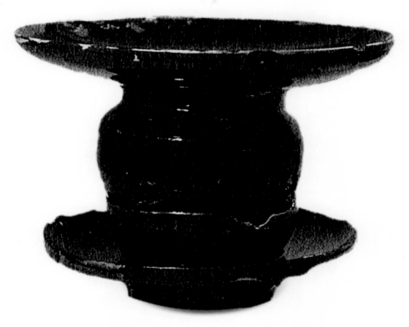

图 5.29　南宋　黑漆唾盂与盏托（组合）

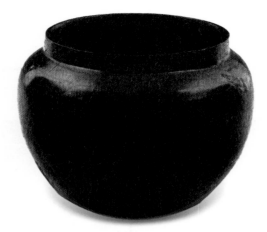

图 5.30 北宋 黑漆罐，口径 6.3 厘米，底径 6 厘米，高 7 厘米，2005 年温州百里坊建筑工地出土，温州博物馆藏

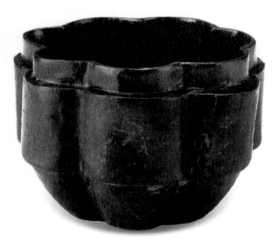

图 5.31 北宋 莲瓣式漆盒，口径 8.5~9.4 厘米，底径 6.1 厘米，残高 6.7 厘米，2005 年温州百里坊建筑工地出土，温州博物馆藏

图 5.32　北宋　花瓣式漆碗，口径 16.8 厘米，底径 8 厘米，高 8.6 厘米，2005 年温州百里坊建筑工地出土，温州博物馆藏

图 5.33　北宋　花瓣式朱漆碗，口径 13.5 厘米，底径 8.1 厘米，高 12.8 厘米，2006 年温州八字桥朱冠巷建筑工地出土，温州博物馆藏

图 5.34 北宋 花瓣式漆盏托，盏口径 7 厘米，托盘口径 12.5 厘米，残高 6.4 厘米，2005 年温州百里坊建筑工地出土，温州博物馆藏

图 5.35 北宋 花瓣式褐漆盏托，盏口径 8.5 厘米，托直径 15.8 厘米，残高 4.8 厘米，2009 年温州烈士路大桥建筑工地出土，温州博物馆藏

图 5.36 北宋 花瓣式漆碟，口径 12 厘米，底径 7.2 厘米，高 3 厘米，2008 年温州天雷巷建筑工地出土，温州博物馆藏

图 5.37 北宋 花瓣式漆碟，口径 12 厘米，底径 6.8 厘米，高 3.5 厘米，2008 年温州百里坊建筑工地出土，温州博物馆藏

几件南宋时期杭州所生产的素髹漆器之中，从最具代表性的杭州老和山南宋墓201号墓葬所出土的、带有"壬午临安府符家真实上牢"铭文的4件漆器均为薄木胎髹黑漆的制作。[1]从这几件漆器的状态可见，它们具有宋代素髹漆器的典型造型，所采用的漆器胎体工艺亦是其时所特有。从现今所见大部分宋代漆器遗物的造型特点可见，宋代漆器以圆形、方形及菱形等几何造型最为显著。源自花瓣造型的起棱分瓣设计是宋代漆器的显著特色之一，在杭州出土的一件八瓣形、三层式的宋代漆奁，上层装有铜镜一面、中层放有四件胭脂小漆盒、下层存放梳篦，这件漆奁的造型与菱花镜外形相同，分层重叠严丝合缝，不但美观大方，而且实用可赏。[2]这一造型特色不但淋漓尽致地体现在宋代素髹漆器的设计上，在雕漆等其他宋代漆器类型上也存在相互借鉴与互相影响。

除了出土文物外，日本东京国立博物馆还收藏有一件源自杭州的南宋雕漆珍宝——凤凰牡丹纹剔红长箱。这件漆箱为木胎雕漆，盖子里面刻有"洪福桥吕铺造"的铭文，由此可知这件雕漆箱子出自南宋时代的杭州，日本的专家学者将之鉴定为13世纪的产物。[3]（图5.38）洪福桥是南宋时期杭州（临安）城内的地名。杭州在古时河流满布，地名多以河名、桥名，洪福桥是临安城中的一座桥，在东街成牙营内，西通回龙桥水，东抵骆驼桥，其具体位置大体在今天杭州市上城区浣纱路与邮电路交叉口。靖康之变后，宋室南渡，汴梁、洛阳、定州等地大量能工巧

〔1〕蒋缵初：《谈杭州老和山宋墓出土的漆器》，第28—31页。

〔2〕沈福文：《中国漆艺美术史》，第84页。

〔3〕九州国立博物馆：《雕漆——漆刻纹样之美》，福冈：九州国立博物馆，2011年，第17页。

匠随之迁徙杭州，杭州的手工业与商贸迅速发展，而吕铺很可能便是杭州城里洪福桥附近众多店铺中的一家或当中的某一工匠（图 5.39）。

图 5.38（图 2.4）　南宋　凤凰牡丹纹剔红长箱（盖正面）

图 5.39　北宋　剔黑双鸟四季花卉纹长方盘(正面)，口长 22.5 厘米，宽 11 厘米，足长 19 厘米，宽 7.4 厘米，高 2.3 厘米，底部针刻"甲午吕铺造"铭文，美国波士顿美术馆藏

第三节 宋代漆器域外传播

这件凤凰牡丹纹剔红长箱被众多中外学者认为是南宋雕漆标准器，其漆层薄且坚固，刀法自然、雕刻精美，在传为南宋雕漆的同类作品中具有相当的代表性。有关宋代的雕漆工艺，明代《髹饰录》"雕镂门"中曾提道："唐制如上说，而刀法快利，非后人所能及。陷地黄锦者，其锦多似细钩云，与宋元以来之剔法大异也。"又"宋元之制，藏锋清楚，隐起圆滑，纤细精致"。由此也印证了这件花鸟纹剔红长箱的经典性。[1]如此精美的剔红漆器很可能在宋元之间已经由发达的海上丝绸之路而流转至日本。

早在北宋时期，由于长三角地区的交通联系紧密、人口集中与经济的繁荣，漆器的生产已经相当发达。其时，来华的日本商船尚不算多，入宋僧便成为宋日交流的重要角色。僧人渡海赴宋求法巡礼，并贡方物，宋朝廷亦以使节之礼招待。[2]从北宋至南宋，中日之间并未建立起朝贡关系。早期宋日之间的官方往来主要通过赠答回物的形式，但民间的商业往来日渐繁盛，至南宋时两国间的贸易往来已十分频繁，出口的商品各种各样，手工业制品包括了最为大宗的陶瓷和丝绸，还有布帛、书籍以及漆器等。由此，宋代运往日本的漆器殊多，部分珍品得以代代流传，很可能这件珍贵的剔红漆器经由商贾或者僧人之手带往日本。

日本自古既未受到过外族征服，亦未从属于东亚地区的其他任何国家，因而不少珍贵的宋代漆器传至日本后没有遭受到巨大社会震荡所带来的破坏而得以保存至今。这些流入日本的宋代漆器珍宝主要经由入宋

[1] 九州国立博物馆：《雕漆——漆刻纹样之美》，第17页。
[2] 袁泉：《时代下的漆工·漆工中的时代——评〈宋元之美〉》，《九州学林》2007年第2期，第204—227页。

僧所携带归国的赠物形式以及宋日商船的贸易输送入日。僧侣举办寺货的贸易形式到了宋末元初变得突出起来，其中部分重要的漆器传世珍品可流传有序地见之于日本的一些寺庙。例如位于镰仓的圆觉寺便藏有 40 余件宋元时代由僧侣受赠或购买而传往的漆器。其中可以确认为南宋漆器的是 1 件剔红凤凰牡丹纹漆盒、1 件剔黑长尾鸟山茶纹漆盒以及

图 5.40　南宋　剔红凤凰牡丹纹漆盒，径 17.6 厘米，高 5.6 厘米，日本圆觉寺藏

1 件剔黑醉翁亭图漆盘。日本除圆觉寺外，还有诸多寺庙或神社收藏着南宋时期的漆器珍品，包括报国寺所收藏的 1 件楼阁剔红印匣、高台寺收藏的 1 件剔黑凤凰纹漆盒、政秀寺收藏的 1 件剔黑赤壁赋图漆盘以及鹤冈八幡宫所收藏的 1 件剔黑"长命富贵寿"字方盖盒，皆是现存宋元时期流传日本的雕漆珍品（图 5.40—5.42）。

　　进入南宋时期，朝廷的政治与文化中心向南迁移，原来在北方的漆工也随之南渡，促使南方的漆业进一步发展。朱启钤便曾在其《〈髹饰录〉弁言》中谓："北宋名匠，多在定州，如刻丝、如瓷、如髹，靡不精绝。靖康以后，群工南渡，嘉兴髹工，遂有取代定器之势。"[1] 其时的两浙之地，新兴的漆器生产中心与原来的漆器传统产地交相辉映，形成了南宋漆器

〔1〕朱启钤：《〈髹饰录〉弁言》，王世襄：《髹饰录解说》，北京：生活·读书·新知三联书店，2013 年，第 17—18 页。

图 5.41 南宋 剔黑凤凰纹漆盒，径 26.7 厘米，高 9 厘米，日本京都高台寺藏

图 5.42 南宋 剔黑"长命富贵寿"字方盖盒，长 19.7 厘米，宽 19.5 厘米，
高 12 厘米，日本鹤冈八幡宫藏

生产前所未有的繁盛景象。浙江宁波在宋代名为明州。唐开元二十六年（738）增设明州以统辖慈溪、翁山、奉化、鄮县四县，州治设于鄮县（今宁波市鄞州区鄞江镇）。由于明州位处两浙路伸向东海的突出部分，周围海域风浪较小，便于行驶。在宋代几个最为重要的海港当中，明州是宋代政府特别批准针对与高丽、日本进行贸易的唯一港口。早在北宋咸平二年（999），朝廷便下令在杭州和明州设置市舶司，专门负责海外贸易事务。《宋史·日本传》载："天圣四年（1026）十二月，明州言日本国太宰府遣人贡方物，而不持本国表，诏却之，其后亦未通朝贡，南贾时有传其物货至中国者。"[1]

　　除了与日本的往来之外，宋代漆器还通过东亚海上丝路的贸易网络传播至朝鲜半岛以及东南亚。尽管由于环境及时代的剧烈变迁，两地流传下来的宋代漆器鲜少，但仍可从部分破损的漆器遗物残片中窥见宋代漆器的踪影。如在韩国国立中央博物馆保存的北宋时期剔黑漆盘残片中看到典型的宋代雕漆花鸟图案，而广东南海 1 号博物馆所保存南海丝路上考古出水运向南洋的漆器残片上同样可以见到具有宋代典型唐草纹装饰的雕漆风格（图 5.43、5.44）。花草纹样的设计是宋代工艺制品中最为突出的装饰设计元素。流转的曲线隐含着一种自然活泼又富有装饰韵味的格调。卷草纹这类较为抽象的设计凸显了植物题材纹样在宋代漆器上的应用，对花形及曲线的偏好也在一定程度上反映了宋人在日用器物方面的审美趣味。除了雕漆外，其时在宋代流行的漆器种类丰富多样，素髹、嵌钿、戗金、犀皮等，不一而足。这些局部的发现不但透露出了宋代雕漆受到海外顾客的欢迎，实际上亦显现出了其产地来源很可能便

[1]［元］脱脱:《宋史》，北京：中华书局，1995 年，第 9709 页。

图 5.43 北宋 剔黑漆盘残片，韩国国立中央博物馆藏

图 5.44 南海 1 号出水南宋漆器残片

是江浙一带。

　　总而言之，浙江既是孕育华夏漆器文化的摇篮，又是主导中古晚期中国漆艺审美极致水准之地，对中国的漆器文化发展产生过极大的推动作用。今天我们依然看见，从前流播于世界各地的宋代漆器皆受到极大的珍视，被视为中国漆艺的代表。这与中国漆器自古通过丝绸之路传播于世界的历程息息相关。丝绸之路作为一条经贸、文化交流之路，不但传输最为著名的丝绸产品，瓷器、漆器等中国货物也随之而传播于四方。因此，丝绸之路的形成，尤其是宋代海上丝路的繁荣，隐现出一条漆器之路。这条漆器之路，便是促进各地漆艺连通与发展的交流之路，成为中国与世界各地漆器文化交汇互动、共同发展的重要桥梁。

第六章
宋代漆器的珍存
近况

第六章
宋代漆器的珍存近况

　　由于国内及海外所保存的宋代漆器得到不断的披露，使得相关研究日显发达，而这些资源与相关信息的汇聚又成为推动当前宋代漆器研究进步不可或缺的组成部分。域外的宋代漆器珍存多集中来自两个方面，一是历史上流传而去的地上文物，这部分漆器主要集中在东亚地区，尤其是日本的相关收藏最为丰富；二是近代已降在中国被带到海外的遗存，这部分漆器多是考古发现而出。在国内保存的宋代漆器则鲜见地上流传，大多是后世发掘而来，还有就是从海外重新传回的部分地上流传，但数量不多。

　　据近年所见公开资料的统计，保存在海外公私收藏中的宋代漆器文物有 200 多件，国内公布的宋代漆器文物有 300 余件。除了故宫博物院、台北故宫博物院、中国国家博物馆等重要机构有少量传世珍存外，今见国内数百件的宋代漆器遗物基本上是 20 世纪以来的考古发掘。尤其是新中国成立以后，宋代漆器考古取得丰硕成果，大量的宋代漆器遗物得以面世。进入新世纪以来，江浙一带又不断有新的发现，仅温州一地就陆续在其老城区的百里坊、信河街、山前街、庆年坊、白塔巷、南塘街等地发现 300 多件宋元时代的漆器遗物。虽然这些发现主要是素髹漆器

并且大部分是残件，却十分直观地反映出了宋代日用漆器的风貌。随着对出土漆器的整理，形成了华东地区博物馆丰富的宋代漆器展示，促进了研究的深入。当中珍藏品相上佳或具有重要研究价值器物的文博单位如南京博物院、上海博物馆、浙江省博物馆、常州博物馆、江阴博物馆、温州博物馆、福州市博物馆等等，为国内宋代漆器研究的迅速发展奠定了坚实的基础。

在海外珍存方面，由于日本通过海上丝路与江浙沿海往来频密，宋代运往日本的漆器殊多，部分珍品得以代代流传，使日本成为域外保存宋代漆器最为丰富之地。日本所收藏的宋代漆器一般是通过赠答以及贸易方式流传而成为公私博物馆的珍藏，至今可确定的宋代漆器尤以东京国立博物馆及德川美术馆为著，特别是南宋漆器的收藏最为丰硕。日本东京国立博物馆，始建于明治四年（1871），是日本最大的博物馆，其收藏南宋雕漆至宝共9件，其中剔犀3件、剔红2件、剔黑4件，此外还有几件南宋时期的素髹漆器，皆是黑漆花瓣形盘。另一所收藏宋代漆器数量较多的是位于名古屋的德川美术馆，该馆创建自昭和六年（1931），主要收藏着尾张德川家的遗物，保存着南宋时代的漆器，有6件雕漆器、2件剔犀、4件剔黑，还有7件素髹器，其中4件茶盏托、2件方盘、1件琴器。另外，藏有南宋漆器的机构还有根津美术馆、逸翁美术馆、藤田美术馆、出光美术馆、镰仓国宝馆、永青文库、静嘉堂文库美术馆、东京艺术大学美术馆、大阪市立东洋陶瓷美术馆，共计有十余件藏品，涵盖雕漆、素髹、填漆、戗金、螺钿等品种。除此之外，日本的私人收藏当中还保存着数量颇多的南宋漆器。据西冈康宏所统计的约50件南

宋雕漆器藏品中，私人珍藏占了 21 件之多。[1] 2004 年，在根津美术馆举办的宋元美术特展上，所展示的日本国内大批宋元时代漆器展品并没有列出明确的藏地，他们大多是私人珍藏。[2] 以其中的素髹器为例，13 件素髹器里没有署名藏地的私人藏品超过 10 件。而该展览所列出的南宋漆器展品基本上呈现出了日本收藏南宋漆器的概貌，其数量达到了 70 余件，其中雕漆器精品超过 40 件、素髹器精品 20 余件，还有弥足珍贵的螺钿漆器 2 件、填漆器 2 件、戗金漆器 1 件、描漆器 1 件。

除了自南宋时期被运往日本而流传至今的漆器珍品外，大量私人珍藏的南宋漆器当中还有来自 20 世纪初由中国流出的文物。早在新中国成立以前，宋代漆器已有出土。但由于保护不善，不少当时出土的漆器一经暴露便迅速崩朽，仅存的部分则受利益所驱使而流失于海外。例如在 1918 年横空出世的河北钜鹿宋代古城遗址，被发掘出土的大量漆器遗物因没有得到控制而败坏，部分有幸保存下来的漆器则被文物贩子贩卖到国内外古董市场，使这些珍贵的宋代漆器流传域外。欧美博物馆、美术馆所藏的一批宋代漆器即大部分来源于此。另外，也有部分是被重新发现的宋代漆器经拍卖等形式进入私人收藏。但欧美所收藏的南宋漆器难以与日本的珍藏同日而语。1960 年伦敦东方陶瓷学会举办的"宋代艺术"展览，分别从欧洲不同博物馆调来的 5 件宋代漆器展品中有 4 件实际上损坏较严重，其品相皆逊色于日本这一时期的藏品。但也有少数保护良好的漆器文物流转于古董市场。值得一提的是，欧美列强在 19 世纪末 20 世纪初对东亚宝物的掠夺，致使部分品质不错的宋代漆器也流向

〔1〕西冈康宏:《宋代的雕漆》，第 56—61 页。
〔2〕根津美术馆:《宋元之美——以传来漆器为中心》，第 198—201 页。

欧美藏家手中，其中尤以美国的收藏最具代表性。在 19 世纪末 20 世纪初，东亚艺术的收藏已经在美国扎根。其时，许多美国大亨成为北美收藏东亚艺术品的巨子。例如芝加哥的大实业家艾弗里·布伦戴奇［Avery Brundage］在 1959 年向旧金山捐赠其数量巨大的亚洲艺术藏品，并由旧金山建一座博物馆于 1966 年向公众开放。这座博物馆原名亚洲艺术文化中心，后在 1973 年更名为旧金山亚洲艺术博物馆，当中收藏了来自布伦戴奇的近 8000 件藏品，成为美国最大的亚洲艺术品收藏地。在这批巨大收藏当中，以中国艺术品为中心，包括瓷器、玉器、铜器、漆器等工艺品种。其中收藏有宋代漆器约 20 件，能够确定为南宋漆器的 10 件，雕漆器 2 件、剔犀漆器 1 件、素髹器 3 件、螺钿器 1 件、犀皮漆器 1 件、铜扣漆器 1 件。除旧金山亚洲艺术博物馆的珍藏之外，还有弗利尔美术馆，藏南宋雕漆器 2 件、南宋末至元初素髹器 3 件；波士顿美术馆藏有南宋雕漆器 1 件；洛杉矶艺术博物馆藏有 1 件南宋剔黑漆器、1 件剔犀漆器以及 1 件黑漆银扣盏托；底特律艺术中心藏有 1 件南宋红漆葵瓣口盘以及 1 件褐漆梅瓣式盘；大都会艺术博物馆藏有 2 件南宋剔黑雕漆器，1 件为云龙纹，另 1 件为花卉纹。除了美国的收藏外，欧洲的博物馆亦有少量珍藏。

从海外所收藏的南宋漆器精品数量来看，尤以雕漆和素髹为大宗。含蓄、纤细而精致是宋代雕漆的美学特色。从北宋过渡至南宋，雕漆器的设计和制作已达到了炉火纯青的地步，为宋代以后的雕漆发展构筑起了较为固定的规范。这种技术上的突飞猛进与雕漆艺术特点的形成是两宋时代的产物，新颖而美丽的漆器被视作宝物流传于域外，成为最早受到关注和珍视的南宋漆艺珍宝。纵观南宋时代流传下来的雕漆器，素髹

器在民间收藏里受到追捧，今流传海内外的宋代素髹器多为日用器具方面的设计，可以猜见其时素髹器在宋人日常生活中所扮演着的重要角色。至 20 世纪初，随着对宋瓷收藏和研究的日益兴盛，研究宋代崇尚雅致审美的目光延伸至其他工艺类型方面，域外流传的两宋素髹器逐渐进入鉴藏家和研究者的视野，素髹也被认为是宋代艺术美学理想的典型载体之一。无论是国内近几十年的发掘发现，还是陆续公布的域外流传的宋代素髹精品，皆表明宋代素髹器受到的重视正与日俱增。另外还有南宋螺钿漆器的发现，反映出宋代螺钿工艺的发达，均与古画及文献所呈现和描述的情况相印证。其他的漆艺类型，包括填漆、戗金、描漆等，共同形成了一个有关宋代漆器的概貌。根据流传至今的宋代漆器数量、质量和款式来判断其时漆器的发展状况只是其中一个研究思路，但由于经过近千年的辗转历变，许多情况并非今天见到这些有限的文物珍宝所能够完全猜见。譬如那些精美昂贵的平脱和金银胎漆器便在改朝换代和战乱中罹陷劫难难以保存至今。因而还需要更多的资料，才可能对宋代漆器的真正状态有更全面和深入的了解（图 6.1—6.65 ）。

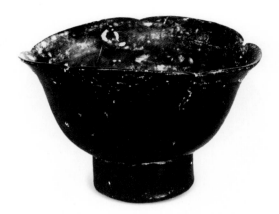

图 6.1 北宋 黑漆葵瓣口碗，径 13.5 厘米，高 8 厘米，
日本天理参考馆藏

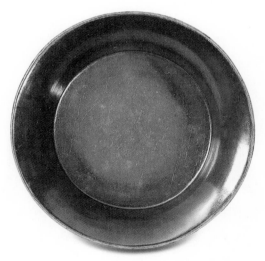

图 6.2 北宋 黑漆盘，径 15.3 厘米，日本根津美术馆藏

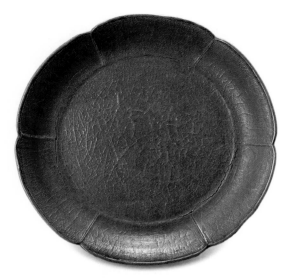

图 6.3 南宋 朱漆轮花皿，径 17.5 厘米，日本根津美术馆藏

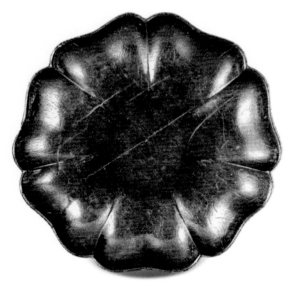

图 6.4 南宋 黑漆菱花盘，径 19.6 厘米，日本根津美术馆藏

图 6.5　南宋　黑漆葵瓣口盘，径 14.9 厘米，日本东京国立博物馆藏

图 6.6　南宋　朱漆菱花瓣口盘，径 17.7 厘米，高 2.5 厘米，美国旧金山亚洲艺术博物馆藏

图 6.7 南宋 朱漆葵瓣口盘，径 18.7 厘米，高 2.8 厘米，
美国旧金山亚洲艺术博物馆藏

图 6.8 南宋 朱漆葵瓣口盘，径 18.5 厘米，美国底特
律艺术中心藏

图 6.9　南宋　黑漆盘，径 27.1 厘米，日本根津美术馆藏

图 6.10　宋　褐漆菊瓣式盘，径 21.6 厘米，高 2.8 厘米，
美国旧金山亚洲艺术博物馆藏

图 6.11 宋 黑漆花瓣口盘，尺寸不详，日本出光美术馆藏

图 6.12 宋 朱褐漆圆盘，径 17.3 厘米，高 3.2 厘米，
美国旧金山亚洲艺术博物馆藏

图 6.13　宋　黑漆葵瓣口高足盘，径 30.2 厘米，高 7 厘米，
美国旧金山亚洲艺术博物馆藏

图 6.14　南宋—元　朱绿漆盘，径 24.8 厘米，日本根津
美术馆藏

图 6.15 南宋—元 黑漆夹纻菱花式盘，径 21.5 厘米，日本东京国立博物馆藏

图 6.16 南宋—元 黑漆八角盘，径 26.5 厘米，日本根津美术馆藏

图 6.17　南宋—元　金铜扣梅花式漆盖碗，径 15.7 厘米，高 7.6 厘米，美国旧金山亚洲艺术博物馆藏

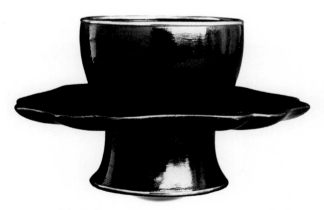

图 6.18　南宋　黑漆银扣盏托，径 16.2 厘米，高 9.2 厘米，美国洛杉矶艺术博物馆藏

图 6.19（图 5.39）　北宋　剔黑双鸟四季花卉纹长方盘

图 6.20　北宋　剔黑凤凰花卉纹长方盒，长 43.9 厘米，宽 18 厘米，高 7.1 厘米，
德国斯图加特林登博物馆藏

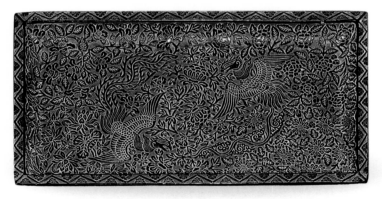

图 6.21　北宋　剔黑凤凰花卉纹长方盘，长 37.4 厘米，宽 20 厘米，高 3.6 厘米，
日本德川美术馆藏

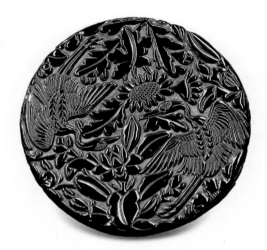

图 6.22 北宋 剔黑双鹤花卉纹圆盒，径 12.5 厘米，
高 5.3 厘米，美国旧金山亚洲艺术博物馆藏

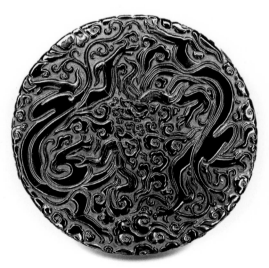

图 6.23 北宋 剔黑双龙云纹圆盒，径 24.5 厘米，
高 7.6 厘米，美国大都会艺术博物馆藏

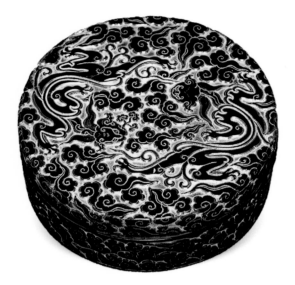

图 6.24 北宋 剔黑双龙云纹圆盒，径 18.8 厘米，高 8.2 厘米，美国旧金山亚洲艺术博物馆藏

图 6.25 北宋 剔黑双龙云纹圆盒，径 20.2 厘米，高 6.1 厘米，日本林原美术馆藏

图 6.26 北宋 剔黑双鸟花卉纹大碗，碗径 20.8 厘米，碗高 10.1 厘米，底座径 19.2 厘米，底座高 9.2 厘米，德国斯图加特林登博物馆藏

图 6.27 南宋 剔红仕女图长方盘，长 37 厘米，宽 18.5 厘米，高 2.7 厘米，日本九州国立博物馆藏

图 6.28 南宋 剔红双龙牡丹纹长方盘，长 27.1 厘米，宽 13.2 厘米，日本神奈川镰仓国宝馆藏

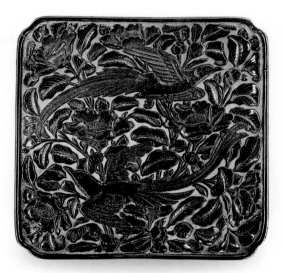

图 6.29 南宋 剔黑绶带鸟山茶花纹方盘，长 17.9 厘米，高 1.6~2 厘米，美国大都会艺术博物馆藏

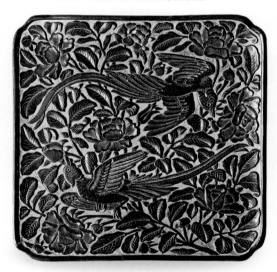

图 6.30 南宋 剔黑绶带鸟山茶纹方盘，长 17.8 厘米，瑞典斯德哥尔摩远东古物博物馆藏

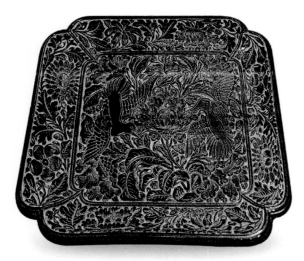

图 6.31 南宋 剔黑双鸟花卉纹方盘，长 28 厘米，高 3.8 厘米，
美国洛杉矶艺术博物馆藏

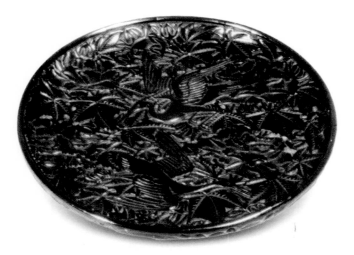

图 6.32 南宋 剔黑芙蓉双鹭纹圆盘，径 29.5 厘米，高 4 厘米，英国
爱丁堡皇家苏格兰博物馆藏

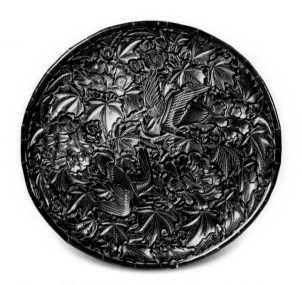

图 6.33　南宋　剔黑芙蓉双鹭纹圆盘，径 32.4 厘米，高 3.7 厘米，德国斯图加特林登博物馆藏

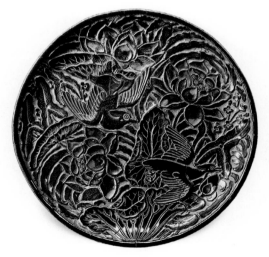

图 6.34　南宋　剔黑荷花鸳鸯纹圆盘，径 30.2 厘米，高 3.7 厘米，瑞典斯德哥尔摩远东古物博物馆藏

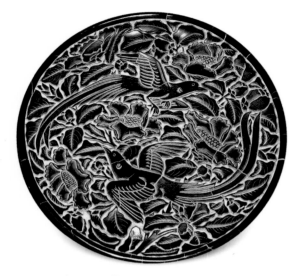

图 6.35 南宋 剔黑绶带鸟山茶花纹圆盘，口径 32 厘米，足径 26.6 厘米，高 3.2 厘米，日本德川美术馆藏

图 6.36 宋 螺钿漆盘，径 40 厘米，高 6 厘米，美国弗利尔美术馆藏

图 6.37 南宋 剔黑绶带鸟山茶花纹圆盘，口径 31.6 厘米，
底径 24.7 厘米，高 3.7 厘米，美国大都会艺术博物馆藏

图 6.38 南宋 剔黑四季花卉纹圆盘，径 22.5 厘米，
高 3.4 厘米，美国洛杉矶艺术博物馆藏

图 6.39 南宋 剔黑蔷薇纹圆盒，口径 13.4 厘米，底径 9 厘米，高 4 厘米，日本东京三井纪念美术馆藏

图 6.40 南宋 剔黑秋葵双鸟纹圆盘，径 31.7 厘米，高 3.8 厘米，美国夏威夷火奴鲁鲁博物馆藏

图 6.41　南宋　剔黑菊花纹圆盘，径 32 厘米，高 3.8 厘米，
日本东京国立博物馆藏

图 6.42　南宋　剔黑秋葵双鸟纹圆盘，口径 32 厘米，底
径 25.2 厘米，高 5 厘米，日本出光美术馆藏

图 6.43 南宋—元 剔黑花鸟纹盘，径 32.2 厘米，日本根津美术馆藏

图 6.44 南宋 剔黑花鸟纹葵花形盘，口径 32.7 厘米，足径 23.8 厘米，高 3.5 厘米，日本东京国立博物馆藏

图 6.45　南宋　剔黑双鹅戏水图葵花形盘，口径 43.3 厘米，底径 34.6 厘米，高 5.1 厘米，英国大英博物馆藏

图 6.46　南宋　剔黑芍药喜鹊纹圆盘，口径 32 厘米，足径 25.5 厘米，高 3.5 厘米，日本林原美术馆藏

图 6.47 南宋 剔黑楼阁人物图像圆盒，径 36 厘米，高 18.1 厘米，美国弗利尔美术馆藏

图 6.48 南宋—元 雕漆凤凰牡丹圆盒，径 23.9 厘米，高 11.5 厘米，美国旧金山亚洲艺术博物馆藏

图 6.49 南宋 剔黑四季花卉纹葵花形杯托，口径
21.3~22.5 厘米，足径 10.3 厘米，高 2.5 厘米，美国
旧金山亚洲艺术博物馆藏

图 6.50 南宋 剔黑四季花卉纹葵花形杯托，口径 21.6 厘
米，足径 8.9 厘米，高 3.8 厘米，日本德川美术馆藏

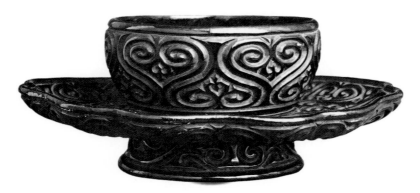

图 6.51 南宋 剔犀盏托，径 16 厘米，高 6 厘米，美国洛杉矶艺术博物馆藏

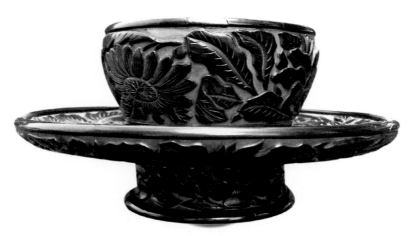

图 6.52 南宋 剔黑四季花卉纹漆盏托，尺寸不详，英国大英博物馆藏

图 6.53　南宋　剔犀漆杯，径 6.3 厘米，日本根津美术馆藏

图 6.54　南宋　剔犀圆盒，径 21.3 厘米，日本根津美术馆藏

图 6.55 南宋 剔犀海棠式盘，长 22.4 厘米，宽 14.7 厘米，高 3.2 厘米，
美国旧金山亚洲艺术博物馆藏

图 6.56 南宋—元 剔犀海棠式盘，长 19.7 厘米，宽 15.8 厘米，
日本根津美术馆藏

图 6.57 南宋 剔犀屈轮纹圆盘（外表），径 20.2 厘米，
日本根津美术馆藏

图 6.58 南宋 剔犀屈轮纹圆盘（内部）

图 6.59 南宋 剔犀圆盘，径 28.2 厘米，美国弗利尔美术馆藏

图 6.60 南宋—元 剔犀圆盘，径 30.8 厘米，高 4.5 厘米，
日本德川黎明会藏

图 6.61　南宋—元　剔犀菱花式盘，径 43.5 厘米，高 3.7
厘米，日本逸翁美术馆藏

图 6.62　宋　螺钿花卉锭形香盒，长 6.5 厘米，宽 6.9
厘米，高 3.2 厘米，美国旧金山亚洲艺术博物馆藏

图 6.63 宋 螺钿牡丹长方盘，长 34.7 厘米，高 2.4 厘米，美国旧金山亚洲艺术博物馆藏

图 6.64 南宋—元 螺钿莲塘方座，长 19.4 厘米，高 8 厘米，美国旧金山亚洲艺术博物馆藏

图 6.65 南宋—元 螺钿梅花插屏，长 38.9 厘米，高 40.6 厘米，
美国旧金山亚洲艺术博物馆藏

余 音

余 音

宋咸淳七年（1271），忽必烈在大都（今北京）建国号为元。咸淳十年（1274）七月九日，年仅35岁的宋度宗去世。德祐元年（1275）春，元军攻克军事重镇安庆和池州，威逼建康（今南京），长江防线崩溃。同年年底，常州、苏州相继沦陷，元朝三路大军直逼临安（今杭州）。德祐二年（1276）春，临安乞降，宋恭宗被俘，南宋灭亡。尽管宋代至此已在历史上落下了帷幕，但宋代的艺术遗产却对后世产生巨大影响。宋代因经济和社会的繁荣，成为中国历史上最具人文艺术魅力的朝代之一。宋代作为中国士人文化的黄金时期，涌现出了一批赫赫有名的大文豪与大艺术家，其所构筑的美学精神和艺术世界在往后得到了仿效与传承（图7.1、7.2）。

建基于这一审美理想之上，宋代艺术展现出了璀璨而独特的美学面貌。在工艺美术方面，从宋初的奢侈柔媚趣味向着典雅优美之风变化，并反映在了一系列雅致的生活方式之中。在此过程里，宋代漆器艺术亦随之共同分享着宋代工艺美的优雅韵味。从雕漆到素髹等各款漆器的成熟与流行，奠定了日后各代漆器艺术发展的基本类型。而在漆艺审美方面缔造出属于宋代社会的新风尚，为宋代漆器艺术的传播与发展打下了

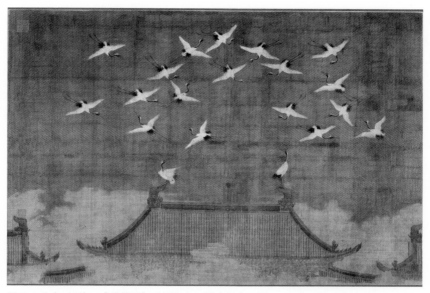

图 7.1 北宋 赵佶:《瑞鹤图》（局部），绢本设色，纵 51 厘米，横 138.2 厘米，辽宁省博物馆藏

坚实的工艺思想基础（图 7.3、7.4）。

　　进入元代后，宋代的漆器工艺得到了延续。《髹饰录》中所记"宋元之制，藏锋清楚，隐起圆滑，纤细精致"便将宋元两代的雕漆风格相提并论。从中可见宋元之制一脉相承、相互贯通的一面。但元代作为一个变化较为剧烈的时代，其漆器艺术也受到了南北工艺美术交流的影响，使得元代的漆器艺术在审美趣味上有所发展，既有在多元文化交融下器物造型的变化，又相当明显地继承了宋代漆艺审美的旨趣。而到了明代，《髹饰录》曾总结其时的漆器工艺称"今之工法，以唐为古格，以宋元为通法。又出国朝厂工之始，制者殊多，是为新式。于此千文万华，纷然不可胜识矣"[1]。当中并举宋元为通法，反映其基本制法定格起于宋代，

〔1〕王世襄:《髹饰录解说》，第 19 页。

图 7.2 南宋 吴炳:《出水芙蓉图》,绢本设色,纵 23.8 厘米,横 25.1 厘米,故宫博物院藏

其影响并及元代乃至明清。

　　陈寅恪先生曾言:"华夏民族之文化,历数千载之演进,造极于赵宋之世。"[1]该语常被引为赞颂宋代文化的名句,但作者的本意是对近代中国学术的衰微必将迎来复兴的愿景,以及就宋代历史展开研究将对推

[1]陈寅恪:《邓广铭〈宋史·职官志〉考证序》,《金明馆丛稿二编》,上海:上海古籍出版社,2020 年,第 279 页。

图 7.3 南宋 剔黑孔雀牡丹纹菱花形盘，径 27.2 厘米，
高 2.8 厘米，台北故宫博物院藏

图 7.4 南宋 剔黑双鸟牡丹纹葵花形盘，口径 31.9 厘
米，足径 22.6 厘米，高 3.8 厘米，山东博物馆藏

动其再兴具有极大启发意义的构想。倘若细化到美术与文化史层面，对宋代工艺美术的研究仍然对当代相关发展具有重要启示。就漆器艺术而言，在中国漆器艺术的整个发展历程当中，宋代漆器艺术在其中扮演着与众不同的角色。或许，正因如此，宋代漆器艺术的特别之处才在当前的中国漆器艺术研究中得到了突显。

回到漆器生产与传播的现实层面，宋代漆艺注入精英阶层文艺生活所代表着"雅"的角色而一直备受追捧，从而使得宋代漆器往后成为一个文化符号，并且从精英阶层扩展至明清社会的大众艺术消费当中。由此，亦进一步推动了明清时代漆器艺术的嬗变及其特色的形成。代表着"雅"的品味的宋代艺术在后世得到了进一步的突显。直到今天，包括漆艺在内的各色宋代工艺美术，在发展至今中国的"雅"文化当中依然有着十分显赫的位置与珍贵的价值。

附　录

国内重要宋代漆器收藏撷录[1]

1. 五代，嵌螺钿花卉纹经箱，长 35 厘米，宽 12 厘米，高 12.5 厘米，苏州博物馆藏

2. 五代—北宋，海棠式漆碗，大碗：径 37 厘米，高 12 厘米；小碗：径 22 厘米，高 8 厘米，荆州博物馆藏

3. 五代—北宋，海棠花形黑漆盘，径 18 厘米，高 2.5 厘米，荆州博物馆藏

4. 五代—北宋，黑漆钵，口径 19.5 厘米，高 10 厘米，荆州博物馆藏

5. 五代—北宋，黑漆勺，残长 17 厘米，深 5 厘米，荆州博物馆藏

6. 五代—北宋，漆盘，口径 14.8 厘米，底径 10 厘米，高 3 厘米，浙江省博物馆藏

7. 北宋，识文描金檀木舍利函，底宽 24.5 厘米，高 41.2 厘米，浙江省博物馆藏

8. 北宋，识文描金檀木经函，长 40 厘米，宽 18 厘米，高 16.5 厘米，浙江省博物馆藏

〔1〕本篇所选录仅记 20 世纪以降公共收藏当中所公开亮相且具有代表性或较为完好的宋代漆器藏品基本信息。

9. 北宋，描金檀木经函，长 33.8 厘米，宽 11 厘米，高 11.5 厘米，浙江省博物馆藏

10. 北宋，金漆木雕北方多闻天王像，通高 13.2 厘米，浙江省博物馆藏

11. 北宋，金漆木雕东方持国天王像，通高 12.9 厘米，浙江省博物馆藏

12. 北宋，金漆木雕泗洲大圣坐像，通高 15 厘米，浙江省博物馆藏

13. 北宋，堆漆佛座背光，宽 21.6 厘米，残高 32 厘米，温州博物馆藏

14. 北宋，阿育王漆塔，面宽 12 厘米，残高 19.3 厘米，温州博物馆藏

15. 北宋，红漆樟木经函，长 34 厘米，宽 18 厘米，高 22.7 厘米，温州博物馆藏

16. 北宋，红漆樟木经函，长 27 厘米，宽 17 厘米，高 20.5 厘米，温州博物馆藏

17. 北宋，花瓣式漆碗，口径 16.8 厘米，底径 8 厘米，高 8.6 厘米，温州博物馆藏

18. 北宋，莲瓣式漆奁，口径 8.5～9.4 厘米，底径 6.1 厘米，残高 6.7 厘米，温州博物馆藏

19. 北宋，黑漆罐，口径 6.3 厘米，底径 6 厘米，高 7 厘米，温州博物馆藏

20. 北宋，花瓣式朱漆碟，口径 13.1 厘米，足径 7.2 厘米，高 3 厘米，温州博物馆藏

21. 北宋，花瓣式漆盘，口径 19.1 厘米，底径 10.1 厘米，高 2.1 厘米，温州博物馆藏

22. 北宋，花瓣式银扣盖托，托口径 10.6 厘米，盘口径 21 厘米，残高 2.9 厘米，温州博物馆藏

23. 北宋，花瓣式漆盖托，盖口径7厘米，托盘口径12.5厘米，残高6.4厘米，温州博物馆藏

24. 北宋，花瓣式平底朱漆碟，口径12.2厘米，足径6.5厘米，高2.7厘米，温州博物馆藏

25. 北宋，花瓣式朱漆碗，口径13.5厘米，底径8.1厘米，高12.8厘米，温州博物馆藏

26. 北宋，黑漆盂口瓷执壶，口径2.6厘米，足径6.1厘米，高12.8厘米，温州博物馆藏

27. 北宋，花瓣式漆碟，口径12厘米，底径6.8厘米，高3.5厘米，温州博物馆藏

28. 北宋，花瓣式朱漆碟，口径10.7厘米，足径5.9厘米，高2.7厘米，温州博物馆藏

29. 北宋，朱漆勺，长20.8厘米，温州博物馆藏

30. 北宋，花瓣式漆碟，口径12厘米，底径7.2厘米，高3厘米，温州博物馆藏

31. 北宋，花瓣式褐漆盖托，盖口径8.5厘米，托直径15.8厘米，残高4.8厘米，温州博物馆藏

32. 北宋，针刻对飞团凤纹葵瓣式漆碟，口径17.4厘米，底径11.1厘米，高2.2厘米，温州博物馆藏

33. 北宋，花瓣式红漆碟，口径11.4厘米，底径6.4厘米，高2.7厘米，温州博物馆藏

34. 北宋，鎏金花边素漆经箱，长37.8厘米，宽19.2厘米，高21厘米，苏州博物馆藏

35. 北宋，黑漆几，高 16 厘米，长 120 厘米，南京博物院藏

36. 北宋，花瓣式平底漆盘，口径 11 厘米，底径 6 厘米，高 3 厘米，南京博物院藏

37. 北宋，花瓣式朱漆盒，口径 10.5 厘米，底径 7.5 厘米，高 4.4 厘米，南京博物院藏

38. 北宋，花瓣式黑漆碗，口径 16 厘米，足径 7.5 厘米，高 8.7 厘米，南京博物院藏

39. 北宋，花瓣式平底漆盘，口径 9 厘米，底径 5 厘米，高 2.3 厘米，南京博物院藏

40. 北宋，花瓣式圈足漆盘，口径 16.1 厘米，底径 9.2 厘米，高 3.8 厘米，南京博物院藏

41. 北宋，花瓣形黑漆盘，径 10 厘米，高 4 厘米，南京博物院藏

42. 北宋，花瓣形圈足紫漆盒，径 10.5 厘米，高 4.4 厘米，南京博物院藏

43. 北宋，花瓣式黑漆盘，径 10 厘米，高 4 厘米，南京博物院藏

44. 北宋，委角方形黑漆镜盒，长 19 厘米，高 5.2 厘米，宝应博物馆藏

45. 北宋，葵瓣式黑漆豆，径 13.2 厘米，高 10 厘米，宝应博物馆藏

46. 北宋，折肩黑漆罐，径 17.2 厘米，高 12 厘米，宝应博物馆藏

47. 北宋，黑漆盆，径 33 厘米，高 9.8 厘米，宝应博物馆藏

48. 北宋，葵口黑漆盆，径 2.9 厘米，高 10.3 厘米，宝应博物馆藏

49. 北宋，腰圆形黑漆盒，长 19 厘米，宽 11 厘米，高 9.3 厘米，无锡博物院藏

50. 北宋，扁圆形外红内绿漆盖盒，径 14 厘米，高 4.5 厘米，无锡博物

院藏

51. 北宋，束头黑漆罐，径 23.2 厘米，高 12.5 厘米，无锡博物院藏

52. 北宋，葵口黑漆盆，径 28 厘米，高 10 厘米，无锡博物院藏

53. 北宋，葵瓣形大漆盘，径 36.5 厘米，高 7.7 厘米，无锡博物院藏

54. 北宋，圆筒形黑漆罐，径 9 厘米，高 9.5 厘米，无锡博物院藏

55. 北宋，花瓣式平底漆盘，径 15.5 厘米，高 3.6 厘米，无锡博物院藏

56. 北宋，银里黑漆盖罐，径 8 厘米，高 6.3 厘米，常州博物馆藏

57. 北宋，扁圆形银里黑漆盒，径 10 厘米，高 3 厘米，常州博物馆藏

58. 北宋，花瓣式黑漆碗，径 19 厘米，高 10 厘米，常州博物馆藏

59. 北宋，"万寿常住"漆碗，口径 15.8 厘米，底径 8 厘米，高 10 厘米，
常州博物馆藏

60. 北宋，花瓣式平底漆盘，口径 16 厘米，底径 10.5 厘米，高 3.1 厘米，
常州博物馆藏

61. 北宋，葵口黑漆盆，口径 17.8 厘米，底径 16.8 厘米，高 7.5 厘米，
常州博物馆藏

62. 北宋，漆盆，口径 11.5 厘米，底径 8.8 厘米，高 5.6 厘米，常州博
物馆藏

63. 北宋，菱花形黑漆盒，径 12.4 厘米，高 8.5 厘米，常州博物馆藏

64. 北宋，花瓣式平底漆盘，径 18.5 厘米，高 3.6 厘米，江阴博物馆藏

65. 北宋，花瓣式漆盘，径 16.7 厘米，高 3.1 厘米，湖北省博物馆藏

66. 北宋，花瓣形朱漆托盏，盘径 14.2 厘米，小碗口径 8.5 厘米，高 6.5
厘米，湖北省博物馆藏

67. 北宋，花瓣式圈足漆碗，径 16.5 厘米，高 9.3 厘米，湖北省博物

馆藏

68. 北宋，花瓣形黑漆盖托，盖口径 7.2 厘米，盘径 13.2 厘米，高 6.7 厘米，常州市武进区博物馆·春秋淹城博物馆藏

69. 北宋，扁圆形黑漆镜盒，径 13.2 厘米，高 4.4 厘米，常州市武进区博物馆·春秋淹城博物馆藏

70. 北宋，混沌材黑漆琴，通长 123.5 厘米，有效弦长 115.3 厘米，肩宽 19.2 厘米，尾宽 14 厘米，中国国家博物馆藏

71. 北宋，黑漆盖罐，盖径 4.8 厘米，口径 4 厘米，通高 14.1 厘米，安徽博物院藏

72. 北宋，银里剔犀碗，径 13.8 厘米，高 6.8 厘米，江苏省张家港市文物保管所藏

73. 北宋，剔黑云龙纹茶碗托，盘径 16.3 厘米，口径 9 厘米，足径 7.8 厘米，高 7.6 厘米，香港艺术馆藏

74. 南宋，黑漆钵，口径 16.8 厘米，底径 11.5 厘米，高 6.2 厘米，浙江省博物馆藏

75. 南宋，剔黑牡丹纹镜奁，径 15.5 厘米，长 26 厘米，厚 3.2 厘米，浙江省博物馆藏

76. 南宋，黑漆钵，径 18 厘米，高 7 厘米，浙江省博物馆藏

77. 南宋，庭院仕女图戗金莲瓣形朱漆奁，径 19.2 厘米，高 21.3 厘米，常州博物馆藏

78. 南宋，沽酒图戗金长方形朱漆盒，长 15.2 厘米，宽 8.1 厘米，高 11.6 厘米，常州博物馆藏

79. 南宋，人物花卉图填漆斑纹长方形黑漆盒，长 17 厘米，宽 12.5 厘米，

高 14 厘米，常州博物馆藏

80. 南宋，柳塘图戗金朱漆斑纹长方形黑漆盒，长 15.4 厘米，宽 8.3 厘米，高 11 厘米，常州博物馆藏

81. 南宋，菱花形黑漆奁，径 17.4 厘米，高 19 厘米，常州博物馆藏

82. 南宋，剔犀执镜盒，径 15 厘米，长 27.3 厘米，高 3.4 厘米，常州博物馆藏

83. 南宋，剔犀长方形黄地镜箱，长 16.7 厘米，宽 11.5 厘米，高 12.5 厘米，常州博物馆藏

84. 南宋，镂花朱漆匙，残长 12.5 厘米，匙宽 2.1 厘米，常州博物馆藏

85. 南宋，镂花朱漆发插，长 11.7 厘米，宽 1.9 厘米，常州博物馆藏

86. 南宋，黑漆唾盂，盘径 20.5 厘米，底径 6.3 厘米，高 10.5 厘米，常州博物馆藏

87. 南宋，漆盏托，盏径 6.5 厘米，托径 12 厘米，底径 5.7 厘米，高 4.5 厘米，常州博物馆藏

88. 南宋，花瓣式漆奁，径 23.2 厘米，高 31.5 厘米，常州博物馆藏

89. 南宋，银扣漆盒（3 件），径 7.5 厘米，高 3.7 厘米，常州博物馆藏

90. 南宋，黑漆洗，口径 27.2 厘米，底径 19.5 厘米，高 7.3 厘米，常州博物馆藏

91. 南宋，酣睡江舟图戗金长方形黑漆盒，长 15 厘米，宽 8.5 厘米，高 12.5 厘米，江阴博物馆藏

92. 南宋，剔犀圆形盒，径 13.5 厘米，高 7 厘米，江阴博物馆藏

93. 南宋，莲瓣形漆托盏，口径 11.7 厘米，托径 19.2 厘米，通高 7.2 厘米，江阴博物馆藏

94. 南宋，黑漆托盏，径 14.8 厘米，高 7.2 厘米，江阴博物馆藏

95. 南宋，菱花形黑漆盘，口径 13.2 厘米，底径 9 厘米，高 1.6 厘米，江阴博物馆藏

96. 南宋，黑漆碗，径 11.2 厘米，高 3.6 厘米，上海博物馆藏

97. 南宋，黑漆圆盘，径 17.4 厘米，高 2.8 厘米，上海博物馆藏

98. 南宋，黑漆钵，径 16 厘米，高 7.3 厘米，上海博物馆藏

99. 南宋，黑漆圆盒，径 15 厘米，高 4.9 厘米，上海博物馆藏

100. 南宋，黑漆圆盘，径 13.4 厘米，高 1.9 厘米，上海博物馆藏

101. 南宋，剔犀云纹圆盒，径 6.1 厘米，高 3.5 厘米，上海博物馆藏

102. 南宋，剔犀云纹圆盒，径 32 厘米，高 9.6 厘米，上海博物馆藏

103. 南宋，剔犀如意云纹八角奁，径 10.5 厘米，高 13.9 厘米，福州市博物馆藏

104. 南宋，剔犀菱花形奁，径 15 厘米，高 17 厘米，福州市博物馆藏

105. 南宋，剔犀云纹圆盒，径 5.3 厘米，高 3.9 厘米，福州市博物馆藏

106. 南宋，剔犀如意云纹圆盒，径 15 厘米，高 5.5 厘米，福州市博物馆藏

107. 南宋，黑漆托盏，径 10 厘米，高 11 厘米，福州市博物馆藏

108. 南宋，剔犀菱花形执镜盒残片，径 14.5 厘米，高 6.6 厘米，闽清县文化馆藏

109. 南宋，剔犀长方形镜箱，长 25 厘米，宽 18 厘米，高 22 厘米，福建省博物馆藏

110. 南宋，剔犀脱胎柄团扇，扇面长 26 厘米，宽 20 厘米，扇柄长 15 厘米，镇江博物馆藏

111. 南宋，漆柄团扇，扇面长 26 厘米，宽 20 厘米，扇柄长 16 厘米，镇江博物馆藏

112. 南宋，朱漆圆盒，径 24 厘米，高 26 厘米，南京博物院藏

113. 南宋，包银漆胎盖盒，径 7.6 厘米，高 5.7 厘米，湖州市博物馆藏

114. 南宋，黑漆唾盂，径 21.3 厘米，高 12 厘米，浙江省文物考古研究所藏

115. 南宋，黑漆盏托，径 18.2 厘米，高 6.2 厘米，浙江省文物考古研究所藏

116. 南宋，敞口漆碗，口径 10～12.2 厘米，底径 5.5～6.1 厘米，残高 3.7 厘米，温州博物馆藏

117. 南宋，黑漆盘，口径 21.2～23.9 厘米，底径 15.2～16.3 厘米，高 5.3 厘米，温州博物馆藏

118. 南宋，黑漆盘，口径 33.4～34.4 厘米，底径 28 厘米，高 4.6 厘米，温州博物馆藏

119. 南宋，褐漆碗，圈足径 3.5 厘米，残高 2.8 厘米，温州博物馆藏

120. 南宋，漆盏，口径 12.9 厘米，底径 6.5 厘米，高 5.3 厘米，温州博物馆藏

121. 南宋，褐漆盘，口径 19.2 厘米，底径 15.8 厘米，高 2.4 厘米，温州博物馆藏

122. 南宋，褐漆盘，口径 17.7 厘米，底径 8.7 厘米，高 2.8 厘米，温州博物馆藏

123. 南宋，镶扣黑漆盏，口径 12.1～12.6 厘米，底径 3.1 厘米，高 6.8 厘米，温州博物馆藏

124. 南宋，黑漆盖，口径 9.7～11.2 厘米，足径 3.4 厘米，高 5.7 厘米，温州博物馆藏

125. 南宋，黑漆碗，口径 9.4～11.3 厘米，底径 8.4～8.8 厘米，高 4.7 厘米，温州博物馆藏

126. 南宋，圆形漆盘，口径 14.9 厘米，底径 10.9 厘米，高 2.1 厘米，温州博物馆藏

127. 南宋，漆木梳，长 9.5 厘米，宽 6.4 厘米，温州博物馆藏

128. 南宋，黑漆盖，口径 11.4 厘米，足径 2.9 厘米，高 6 厘米，温州博物馆藏

129. 南宋，黑漆盖托，盖口径 8.1 厘米，底径 5.1 厘米，托盘口径 14.1 厘米，高 4.5 厘米，温州博物馆藏

130. 南宋，红漆勺，长 22.1 厘米，温州博物馆藏

131. 南宋，红漆勺，长 20.9 厘米，温州博物馆藏

132. 南宋，花瓣式红褐漆碗，口径 13.4～14.3 厘米，足径 6.4 厘米，高 7.8 厘米，温州博物馆藏

133. 南宋，银扣黑漆碟，口径 12.5 厘米，底径 8.2 厘米，高 2.3 厘米，温州博物馆藏

134. 南宋，黑漆杯，口径 8.5 厘米，底径 7.8 厘米，高 5.4 厘米，温州博物馆藏

135. 南宋，黑漆碟，口径 10.9 厘米，底径 8.1 厘米，高 1.6 厘米，温州博物馆藏

136. 南宋，银扣黑漆盖托，盖口径 8.4 厘米，托盘口径 14.2 厘米，足径 7.2 厘米，高 6 厘米，邵武市博物馆藏

137. 南宋，剔黑双鸟牡丹纹葵花形盘，口径 31.3 厘米，足径 22.6 厘米，高 3.8 厘米，山东博物馆藏

138. 南宋，剔黑莲花纹圆盒，尺寸不详，中国国家博物馆藏

139. 南宋，剔黑孔雀牡丹纹菱花形盘，径 27.2 厘米，高 2.8 厘米，台北故宫博物院藏

140. 南宋，黑漆瓣式盘，径 15.5 厘米，高 2.6 厘米，台北故宫博物院藏

141. 南宋，黑漆方盘，长 14.5 厘米，宽 14.5 厘米，高 1.6 厘米，台北故宫博物院藏

142. 南宋，剔黑孔雀牡丹纹圆盘，口径 32 厘米，足径 25 厘米，高 3.5 厘米，鸿禧美术馆藏

143. 南宋，剔黑秋葵双鸟纹圆盘，尺寸不详，台中自然科学博物馆藏

144. 南宋，剔黑秋葵绶带鸟纹圆盘，口径 31.5 厘米，高 3.5 厘米，香港艺术馆藏

145. 宋，剔犀扣银边漆盒，径 8.5 厘米，高 5.6 厘米，浙江省博物馆藏

146. 宋，剔犀漆奁盖面，径 21.5 厘米，浙江省博物馆藏

147. 宋，黑漆圆盒，径 7.2 厘米，高 4 厘米，浙江省博物馆藏

148. 宋，朱漆人像，通高 36 厘米，南京博物院藏

149. 宋，黑漆钵，口径 18.7 厘米，底径 11.7 厘米，高 8.3 厘米，温州博物馆藏

150. 宋，黑漆折腹碗，口径 11.8 厘米，底径 6.2 厘米，高 5.1 厘米，温州博物馆藏

151. 宋，黑漆碟，口径 14.2 厘米，底径 11.4 厘米，高 2.6 厘米，温州博物馆藏

152. 宋，黑漆盒，口径 10.8 厘米，底径 9.1 厘米，高 2.1 厘米，温州博物馆藏

153. 宋，漆托，口径 19.1 厘米，足径 14.4 厘米，高 7.2 厘米，温州博物馆藏

154. 宋，黑漆盖托，盖口径 8.6 厘米，托口径 18.9 厘米，足径 8.8 厘米，高 7.8 厘米，温州博物馆藏

155. 宋，花瓣式平底漆碟，口径 13.5 厘米，底径 8.1 厘米，高 2.8 厘米，温州博物馆藏

156. 宋，花瓣式朱漆碟，口径 12.5 厘米，底径 6 厘米，高 2.6 厘米，温州博物馆藏

157. 宋，葵口红漆盘，口径 16.4 厘米，底径 13.5 厘米，高 2.7 厘米，温州博物馆藏

158. 宋，莲瓣式黑漆碗，口径 11.4~12.9 厘米，足径 6.4 厘米，高 8 厘米，温州博物馆藏

159. 宋，花瓣式葵口盘，径 7.4 厘米，高 1.9 厘米，温州博物馆藏

160. 宋，椭圆形粉盒，口径 3.6~4.3 厘米，底径 3.8~4.2 厘米，高 2.3 厘米，温州博物馆藏

161. 宋，黑漆盖托，口径 18~19.2 厘米，足径 12.2 厘米，高 5.8 厘米，温州博物馆藏

162. 宋，黑漆粉盒，口径 7.2~7.6 厘米，底径 7.6~8.2 厘米，高 5.2 厘米，温州博物馆藏

163. 宋，黑漆盘，口径 14.2 厘米，底径 10.5 厘米，高 2.6 厘米，温州博物馆藏

164. 宋，黑漆折腹碗，口径 16.8 厘米，足径 9.8 厘米，高 7 厘米，温州博物馆藏

165. 宋，漆盒，径 6.3 厘米，高 6 厘米，常州博物馆藏

166. 宋，葵口朱漆盆，口径 13 厘米，底径 12.3 厘米，高 5.5 厘米，常州博物馆藏

167. 宋，漆盆，口径 15.2 厘米，底径 14.4 厘米，高 5.9 厘米，常州博物馆藏

168. 南宋—元，黑漆嵌螺钿人物图盒，径 25.5 厘米，高 14.4 厘米，浙江省博物馆藏

169. 南宋—元，朱漆菱花式盘，径 43.7 厘米，高 7.5 厘米，浙江省博物馆藏

170. 南宋—元 黑漆盏托，径 15 厘米，高 8 厘米，浙江省博物馆藏

171. 南宋—元，圆形朱漆盒，径 14 厘米，高 7.3 厘米，无锡博物院藏

172. 南宋—元，莲瓣形朱漆盒，径 23.9 厘米，高 20 厘米，江阴博物馆藏

173. 南宋—元，黑漆银扣圆盒（2 件），径 8.5 厘米，高 5 厘米，上海博物馆藏

174. 南宋—元，黑漆莲瓣形奁，径 27.2 厘米，高 38.1 厘米，上海博物馆藏

175. 南宋—元，黑漆螺钿楼阁人物图菱花形盒，径 30 厘米，高 17.8 厘米，上海博物馆藏

176. 辽，黑漆盆，径 44.5 厘米，高 10 厘米，辽宁省博物馆藏

177. 辽，漆木双陆，板长 52.8 厘米，宽 25.7 厘米，厚 1.6 厘米，径 2.3

厘米，木子高 4.5 厘米，辽宁省博物馆藏

178. 辽，小漆碗，其一：径 10 厘米，高 4.9 厘米；其二：径 9 厘米，高
 4 厘米；其三：径 9.3 厘米，高 3.6 厘米；其四：径 9 厘米，高 4.1 厘
 米；其五：径 6.3 厘米，高 3.4 厘米；辽宁省博物馆藏

179. 辽，龙首漆勺，勺全长 17.4 厘米，勺头横径 1.8 厘米，辽宁省博物
 馆藏

180. 辽，漆柄银匕，全长 28 厘米，银匕头长 7.5 厘米，宽 4.3 厘米，辽
 宁省博物馆藏

181. 辽，包银竹节式漆箸，全长 27.5 厘米，辽宁省博物馆藏

182. 辽，漆盘，径 20.1 厘米，高 3.7 厘米，巴林右旗博物馆藏

183. 辽，漆碟，口径 5.4 厘米，足径 3.5 厘米，通高 1.4 厘米，巴林右
 旗博物馆藏

184. 辽，漆勺，径 7.3～9.9 厘米，勺头通高 3.1 厘米，柄残长 5.8 厘米，
 巴林右旗博物馆藏

185. 辽，漆匙，匙残长 15.5 厘米，匙头长 7.8，宽 4.2 厘米，巴林右旗
 博物馆藏

186. 金，圆头竹节式漆箸，长 24 厘米，张家口市宣化区文物保管所藏

187. 金，花首曲柄舌形匙，长 20.5 厘米，宽 2.6 厘米，张家口市宣化区
 文物保管所藏

188. 金，剔犀长方形漆盒，长 24 厘米，宽 16 厘米，高 12.2 厘米，大
 同市博物馆藏

189. 金，黑漆唾盂，口径 14.9 厘米，底径 5.4 厘米，高 6.7 厘米，大同
 市博物馆藏

190. 金，圆筒形黑漆奁，口径 8.1 厘米，高 11.8 厘米，大同市博物馆藏

191. 金，黑漆印盒，长 9 厘米，宽 9 厘米，高 9.5 厘米，大同市博物馆藏

192. 金，黑漆盘，口径 13.3 厘米，底径 10.6 厘米，高 2.1 厘米，大同市博物馆藏

193. 金，黑漆碗，径 17.5 厘米，高 5.3 厘米，大同市博物馆藏

194. 金，彩绘蝶梅翠竹纹漆碗，口径 11 厘米，圈足径 4.7 厘米，高 3.5 厘米，大同市博物馆藏

国外重要宋代漆器收藏撷录

1. 北宋，黑漆葵瓣口盘，径 19.1 厘米，高 2.6 厘米，日本根津美术馆藏

2. 北宋，黑漆葵瓣口碗，径 12.5 厘米，日本根津美术馆藏

3. 北宋，朱黑漆葵瓣口皿，径 10.7 厘米，日本根津美术馆藏

4. 北宋，朱黑漆葵瓣口皿，径 13.1 厘米，日本根津美术馆藏

5. 北宋，朱黑漆葵瓣口碗，径 11.3 厘米，日本根津美术馆藏

6. 北宋，黑漆盘，径 15.3 厘米，日本根津美术馆藏

7. 北宋，黑漆葵瓣口碗，径 13.5 厘米，高 8 厘米，日本天理参考馆藏

8. 北宋，剔黑双鸟四季花卉纹长方盘，口长 22.5 厘米，宽 11 厘米，足长 19 厘米，宽 7.4 厘米，高 2.3 厘米，美国波士顿美术馆藏

9. 北宋，梅花形素髹漆盘，径 19.5 厘米，高 3 厘米，美国弗利尔美术馆藏

10. 北宋，六瓣形素髹漆盘，径 13.2 厘米，高 2 厘米，美国弗利尔美术馆藏

11. 北宋，漆杯托，径 14 厘米，高 6.35 厘米，英国维多利亚与阿尔伯特博物馆藏

12. 北宋，漆碗，径 15.5 厘米，法国吉美博物馆藏

13. 北宋，剔黑双鹤花卉纹圆盒，径 12.5 厘米，高 5.3 厘米，美国旧金山亚洲艺术博物馆藏

14. 北宋，剔黑双龙云纹圆盒，径 18.8 厘米，高 8.2 厘米，美国旧金山亚洲艺术博物馆藏

15. 北宋，剔黑双龙云纹圆盒，径 20.2 厘米，高 6.1 厘米，日本林原美术馆藏

16. 北宋，剔黑双龙云纹圆盒，径 24.5 厘米，高 7.6 厘米，美国大都会艺术博物馆藏

17. 北宋，剔黑凤凰花卉纹长方盘，长 37.4 厘米，宽 20 厘米，高 3.6 厘米，日本德川美术馆藏

18. 北宋，剔黑双鸟花卉纹大碗，碗径 20.8 厘米，碗高 10.1 厘米，底座径 19.2 厘米，底座高 9.2 厘米，德国斯图加特林登博物馆藏

19. 北宋，剔黑凤凰花卉纹长方盒，长 43.9 厘米，宽 18 厘米，高 7.1 厘米，德国斯图加特林登博物馆藏

20. 北宋—南宋，黑漆皿，径 15.3 厘米，日本根津美术馆藏

21. 南宋，剔黑双鹅戏水图葵花形盘，口径 43.3 厘米，底径 34.6 厘米，高 5.1 厘米，英国大英博物馆藏

22. 南宋，剔黑四季花卉纹漆盖托，尺寸不详，英国大英博物馆藏

23. 南宋，漆盘，径 21.4 厘米，英国维多利亚与阿尔伯特博物馆藏

24. 南宋，剔黑绶带鸟山茶花纹圆盘，口径 31.6 厘米，底径 24.7 厘米，高 3.7 厘米，美国大都会艺术博物馆藏

25. 南宋，剔黑绶带鸟山茶花纹方盘，长 17.9 厘米，高 1.6～2 厘米，美国大都会艺术博物馆藏

26. 南宋，剔黑秋葵双鸟纹圆盘，径 31.7 厘米，高 3.8 厘米，美国夏威夷火奴鲁鲁博物馆藏

27. 南宋，花边素髹漆盘，径 27 厘米，高 3.5 厘米，美国弗利尔美术馆藏

28. 南宋，剔黑楼阁人物图像圆盒，径 36 厘米，高 18.1 厘米，美国弗利尔美术馆藏

29. 南宋，剔犀圆盘，径 28.2 厘米，美国弗利尔美术馆藏

30. 南宋，剔黑荷花鸳鸯纹圆盘，径 30.2 厘米，高 3.7 厘米，瑞典斯德哥尔摩远东古物博物馆藏

31. 南宋，剔黑绶带鸟山茶花纹方盘，长 17.8 厘米，瑞典斯德哥尔摩远东古物博物馆藏

32. 南宋，剔黑芙蓉双鹭纹圆盘，径 32.4 厘米，高 3.7 厘米，德国斯图加特林登博物馆藏

33. 南宋，剔黑芙蓉双鹭纹圆盘，径 29.5 厘米，高 4 厘米，英国爱丁堡皇家苏格兰博物馆藏

34. 南宋，剔黑蔷薇纹圆盒，口径 13.4 厘米，底径 9 厘米，高 4 厘米，日本三井纪念美术馆藏

35. 南宋，剔黑凤凰纹漆盒，径 26.7 厘米，高 9 厘米，日本京都高台

寺藏

36. 南宋，剔黑"长命富贵寿"字方盖盒，长 19.7 厘米，宽 19.5 厘米，高 12 厘米，日本鹤冈八幡宫藏

37. 南宋，剔黑赤壁赋图漆盘，径 29.4 厘米，日本政秀寺藏

38. 南宋，剔黑花鸟纹葵花形盘，口径 32.7 厘米，足径 23.8 厘米，高 3.5 厘米，日本东京国立博物馆藏

39. 南宋，黑漆葵瓣口盘，径 14.9 厘米，日本东京国立博物馆藏

40. 南宋，剔黑楼阁人物图漆盘，径 31.2 厘米，高 4.5 厘米，日本东京国立博物馆藏

41. 南宋，凤凰牡丹纹剔红长箱，长 19.7 厘米，宽 12.6 厘米，高 9.5 厘米，日本东京国立博物馆藏

42. 南宋，剔黑山茶纹长方盘，长 35.8 厘米，宽 18.3 厘米，高 2.2 厘米，日本东京国立博物馆藏

43. 南宋，剔黑菊花纹圆盘，径 32 厘米，高 3.8 厘米，日本东京国立博物馆藏

44. 南宋，剔黑双鸟花卉纹方盘，长 28 厘米，高 3.8 厘米，美国洛杉矶艺术博物馆藏

45. 南宋，黑漆银扣盏托，径 16.2 厘米，高 9.2 厘米，美国洛杉矶艺术博物馆藏

46. 南宋，剔犀盏托，径 16 厘米，高 6 厘米，美国洛杉矶艺术博物馆藏

47. 南宋，剔黑花卉圆盘，径 22.5 厘米，高 3.4 厘米，美国洛杉矶艺术博物馆藏

48. 南宋，剔黑四季花卉纹圆盘，径 22.5 厘米，高 3.4 厘米，美国洛杉矶艺术博物馆藏

49. 南宋，剔红后赤壁赋图漆盘，径 34.2 厘米，高 5 厘米，日本九州国立博物馆藏

50. 南宋，剔犀屈轮纹漆拂子柄，柄长 14.8 厘米，日本九州国立博物馆藏

51. 南宋，黑漆面牡丹唐草纹笔筒，口径 9.9 厘米，底径 9.3 厘米，高 13.1 厘米，日本九州国立博物馆藏

52. 南宋，蒲公英蜻蛉纹香盒，径 7.7 厘米，高 2.4 厘米，日本九州国立博物馆藏

53. 南宋，剔红仕女图长方盘，长 37 厘米，宽 18.5 厘米，高 2.7 厘米，日本九州国立博物馆藏

54. 南宋，朱漆葵瓣口盘，径 18.7 厘米，高 2.8 厘米，美国旧金山亚洲艺术博物馆藏

55. 南宋，朱漆菱花瓣口盘，径 17.7 厘米，高 2.5 厘米，美国旧金山亚洲艺术博物馆藏

56. 南宋，雕漆云龙纹圆盘，径 19 厘米，高 8.1 厘米，美国旧金山亚洲艺术博物馆藏

57. 南宋，剔犀海棠式盘，长 22.4 厘米，宽 14.7 厘米，高 3.2 厘米，美国旧金山亚洲艺术博物馆藏

58. 南宋，黑漆云龙纹犀皮漆盒，高 8.3 厘米，美国旧金山亚洲艺术博物馆藏

59. 南宋，剔黑四季花卉纹葵花形杯托，口径 21.3～22.5 厘米，足径

10.3 厘米，高 2.5 厘米，美国旧金山亚洲艺术博物馆藏

60. 南宋，朱漆葵瓣口盘，径 18.5 厘米，美国底特律艺术中心藏

61. 南宋，朱漆轮花皿，径 17.5 厘米，日本根津美术馆藏

62. 南宋，黑漆盘，径 27.1 厘米，日本根津美术馆藏

63. 南宋，剔犀漆杯，径 6.3 厘米，日本根津美术馆藏

64. 南宋，剔犀圆盒，径 21.3 厘米，日本根津美术馆藏

65. 南宋，剔犀屈轮纹圆盘，径 20.2 厘米，日本根津美术馆藏

66. 南宋，剔黑屈轮纹盒子，径 21.3 厘米，日本根津美术馆藏

67. 南宋，剔黑屈轮纹杯，径 6.3 厘米，日本根津美术馆藏

68. 南宋，螺钿人物纹八角盒，径 14 厘米，日本根津美术馆藏

69. 南宋，黑漆菱花盘，径 19.6 厘米，日本根津美术馆藏

70. 南宋，剔红凤凰牡丹纹漆盒，径 17.6 厘米，高 5.6 厘米，日本圆觉寺藏

71. 南宋，剔黑醉翁亭图漆盘，径 31.2 厘米，高 5 厘米，日本圆觉寺藏

72. 南宋，狩猎图长盘，长 48.2 厘米，宽 18.8 厘米，高 8 厘米，日本德川美术馆藏

73. 南宋，梅花纹香盒，口径 6.6～8.4 厘米，底径 6～7.8 厘米，高 2.4 厘米，日本德川美术馆藏

74. 南宋，楼阁人物图香炉台，径 31.5～31.8 厘米，高 12.4 厘米，日本德川美术馆藏

75. 南宋，剔黑四季花卉纹葵花形杯托，口径 21.6 厘米，足径 8.9 厘米，高 3.8 厘米，日本德川美术馆藏

76. 南宋，剔黑绶带鸟山茶花纹圆盘，口径 32 厘米，足径 26.6 厘米，高 3.2

厘米，日本德川美术馆藏

77. 南宋，唐花唐草双鹤纹雕漆长方盘，长 34.5 厘米，日本德川美术馆藏

78. 南宋，剔黑秋葵双鸟纹圆盘，口径 32 厘米，底径 25.2 厘米，高 5 厘米，日本出光美术馆藏

79. 南宋，日出纹香盒，径 5.5 厘米，高 2.8 厘米，日本出光美术馆藏

80. 南宋，莲弁纹漆盘，口径 18.2 厘米，底径 12.45 厘米，高 2.8 厘米，日本爱知兴正寺藏

81. 南宋，琴棋书画图漆盘，口径 18.2 厘米，底径 11 厘米，高 2.1 厘米，日本山形蟹仙洞藏

82. 南宋，楼阁人物图大盒，口径 34.4 厘米，底径 25.2 厘米，高 15.5 厘米，日本林原美术馆藏

83. 南宋，剔黑芍药喜鹊纹圆盘，口径 32 厘米，足径 25.5 厘米，高 3.5 厘米，日本林原美术馆藏

84. 南宋，填漆长方箱，长 32.2 厘米，宽 18.1 厘米，高 19.2 厘米，日本静嘉堂文库美术馆藏

85. 南宋，填漆牡丹纹盒，径 40.8 厘米，高 9.7 厘米，日本东京艺术大学美术馆藏

86. 南宋，剔红双龙牡丹纹长方盘，长 27.1 厘米，宽 13.2 厘米，日本神奈川镰仓国宝馆藏

87. 南宋，螺钿楼阁人物纹重盒，高 29 厘米，日本永青文库藏

88. 南宋，色漆盏托，径 16.8 厘米，高 8 厘米，日本私人藏

89. 南宋，张骞铭盘，径 19.8 厘米，日本私人藏

90. 南宋，蟠龙纹盘，径 17.9 厘米，日本私人藏

91. 南宋，黑面花唐草纹盘，径 17.6 厘米，日本私人藏

92. 南宋，红面花唐草纹盘，径 17.9 厘米，日本私人藏

93. 南宋，茄子纹香盒，径 6.35 厘米，高 3.2 厘米，日本私人藏

94. 南宋，菊鸟纹香盒，径 8 厘米，高 2.2 厘米，日本私人藏

95. 宋，朱褐漆圆盘，径 17.3 厘米，高 3.2 厘米，美国旧金山亚洲艺术博物馆藏

96. 宋，黑漆葵瓣口高足盘，径 30.2 厘米，高 7 厘米，美国旧金山亚洲艺术博物馆藏

97. 宋，黑漆瓣形盏托，径 19.2 厘米，高 8.5 厘米，美国旧金山亚洲艺术博物馆藏

98. 宋，褐漆菊瓣式盘，径 21.6 厘米，高 2.8 厘米，美国旧金山亚洲艺术博物馆藏

99. 宋，雕漆花卉葵瓣口盘，径 22.5 厘米，高 2.5 厘米，美国旧金山亚洲艺术博物馆藏

100. 宋，螺钿牡丹长方盘，长 34.7 厘米，高 2.4 厘米，美国旧金山亚洲艺术博物馆藏

101. 宋，螺钿花卉锭形香盒，长 6.5 厘米，宽 6.9 厘米，高 3.2 厘米，美国旧金山亚洲艺术博物馆藏

102. 宋，螺钿楼阁人物插屏，长 40.2 厘米，宽 33.2 厘米，美国旧金山亚洲艺术博物馆藏

103. 宋 螺钿漆盘，径 40 厘米，高 6 厘米，美国弗利尔美术馆藏

104. 宋，黑漆花瓣口盘，尺寸不详，日本出光美术馆藏

105. 宋，剔犀屈轮纹圆盘，径 19 厘米，高 2.5 厘米，日本东京国立博物馆藏

106. 宋，螺钿描金盏托，尺寸不详，日本根津美术馆藏

107. 宋，褐漆梅瓣式盘，径 18.5 厘米，美国底特律艺术中心藏

108. 宋，剔黑莲花纹长方盘，长 22 厘米，宽 11.1 厘米，高 2.1 厘米，日本九州国立博物馆藏

109. 南宋—元，朱漆菱花展托，径 21.8 厘米，高 8.9 厘米，日本曼殊院藏

110. 南宋—元，黑漆菱花盆，径 21.8 厘米，高 3 厘米，日本东京国立博物馆藏

111. 南宋—元，剔犀屈轮纹漆盆，径 10.2 厘米，高 3.5 厘米，日本东京国立博物馆藏

112. 南宋—元，剔犀屈轮纹漆盆，径 19.2 厘米，高 3.5 厘米，日本东京国立博物馆藏

113. 南宋—元，黑漆夹纻菱花式盘，径 21.5 厘米，日本东京国立博物馆藏

114. 南宋—元，剔犀屈轮纹香盒，径 7.8 厘米，高 4 厘米，日本东京艺术大学美术馆藏

115. 南宋—元，剔犀屈轮纹食笼，径 22.6 厘米，高 11.6 厘米，日本德川美术馆藏

116. 南宋—元，剔犀屈轮纹漆盆，径 30.8 厘米，高 4.5 厘米，日本德川美术馆藏

117. 南宋—元，花鸟剔黑长方形盆，长 34.7 厘米，宽 18.1 厘米，高 2.9

厘米，日本德川美术馆藏

118. 南宋—元，剔犀屈轮纹漆香盒，径 9.5 厘米，高 3.5 厘米，日本藤田美术馆藏

119. 南宋—元，黑漆八角盘，径 26.5 厘米，日本根津美术馆藏

120. 南宋—元，朱绿漆盘，径 24.8 厘米，日本根津美术馆藏

121. 南宋—元，剔黑屈轮纹盘，长 19.7 厘米，宽 15.8 厘米，日本根津美术馆藏

122. 南宋—元，剔黑花鸟纹盘，径 32.2 厘米，日本根津美术馆藏

123. 南宋—元，剔犀海棠式盘，长 19.7 厘米，宽 15.8 厘米，日本根津美术馆藏

124. 南宋—元，剔犀圆盘，径 30.8 厘米，高 4.5 厘米，日本德川黎明会藏

125. 南宋—元，剔犀菱花式盘，径 43.5 厘米，高 3.7 厘米，日本逸翁美术馆藏

126. 南宋—元，花纹漆香盒，径 10.4 厘米，高 3.4 厘米，日本京都孤蓬庵藏

127. 南宋—元，红漆方盘，长 37.4 厘米，高 4.3 厘米，美国旧金山亚洲艺术博物馆藏

128. 南宋—元，雕漆凤凰牡丹圆盒，径 23.9 厘米，高 11.5 厘米，美国旧金山亚洲艺术博物馆藏

129. 南宋—元，金铜扣梅花式漆盖碗，径 15.7 厘米，高 7.6 厘米，美国旧金山亚洲艺术博物馆藏

130. 南宋—元，螺钿莲塘方座，长 19.4 厘米，高 8 厘米，美国旧金山

亚洲艺术博物馆藏

131. 南宋—元，黑漆描金叶纹矮几，长 51.1 厘米，宽 28.2 厘米，高
 10.4 厘米，美国旧金山亚洲艺术博物馆藏

132. 南宋—元，螺钿梅花插屏，长 38.9 厘米，高 40.6 厘米，美国旧金
 山亚洲艺术博物馆藏

133. 南宋—元，螺钿莲塘方座，宽 19.4 厘米，高 8 厘米，美国旧金山
 亚洲艺术博物馆藏

134. 南宋—元，松皮纹漆盘，口径 21.6～21.9 厘米，底径 15.2 厘米，高 2.1
 厘米，日本私人藏

135. 南宋—元，梅鸟纹香盒，径 9.2 厘米，高 3.3 厘米，日本私人藏

参考资料

著　作

［宋］孟元老：《东京梦华录》，北京：中华书局，1982年。

［宋］吴自牧：《梦粱录》，杭州：浙江人民出版社，1980年。

［宋］程大昌：《演繁露》，《全宋笔记》，北京：大象出版社，2008年。

［元］脱脱：《宋史》，北京：中华书局，1995年。

［元］孔齐撰，庄敏、顾新点校：《至正直记》，上海：上海古籍出版社，1987年。

［元］陶宗仪撰、李梦生校点：《南村辍耕录》，上海：上海古籍出版社，2012年。

［明］黄成著、杨明注：《髹饰录》，北京：中国人民大学出版社，2004年。

［明］高濂编撰、王大淳校点：《遵生八笺》（重订全本），成都：巴蜀书社，1992年。

［明］王佐：《新增格古要论》，杭州：浙江人民美术出版社，2011年。

［清］黄遵宪：《日本国志》，上海：上海古籍出版社，2001年。

王世襄：《锦灰堆》，北京：生活·读书·新知三联书店，1999年。

王世襄：《髹饰录解说》，北京：生活·读书·新知三联书店，2013年。

王世襄：《中国古代漆器》，北京：生活·读书·新知三联书店，2013年。

沈福文：《中国漆艺美术史》，北京：人民美术出版社，1992年。

沈从文：《螺钿史话》，沈阳：万卷出版公司，2005 年。

田自秉：《中国工艺美术史》，上海：东方出版中心，1985 年。

葛金芳：《南宋手工业史》，上海：上海古籍出版社，2008 年。

张荣：《古代漆器》，北京：文物出版社，2005 年。

陈丽华：《漆器鉴识》，桂林：广西师范大学出版社，2002 年。

胡春生：《温州漆艺》，杭州：浙江摄影出版社，2010 年。

章亚萍：《宁波泥金彩漆》，杭州：浙江摄影出版社，2015 年。

杨文光：《瓯漆髹饰工艺》，北京：北京联合出版公司，2016 年。

江崖：《泥金彩漆源流》，杭州：浙江大学出版社，2016 年。

陈寅恪：《邓广铭〈宋史·职官志〉考证序》，《金明馆丛稿二编》，上海：上海古籍出版社，2020 年。

能阿弥、相阿弥：《君台観左右賬記》，東京国立博物館藏慶長十二年（1607）本。

松平乘邑：《名物記三册物》，日本国立国會図書館藏（江户時代）本。

深田正韶：《喫茶余录》，日本国立国会图书館藏文政十二年（1829）本。

西冈康宏：《宋時代の彫漆》，東京：東京国立博物館，2004 年。

S. W. Bushell. *Chinese Art*, London. 1904, 1909, vol. I.

Ernest F. Fenollosa, *Epochs of Chinese and Japanese Art: An Outline History of East Asiatic Design.* San Diego, California: Stone Bridge Press, 2007.

论　文

王世襄：《中国古代漆工杂述》，《文物》1979 年第 3 期。

陈晶：《记江苏武进新出土的南宋珍贵漆器》，《文物》1979 年第 3 期。

伍显军：《温州漆器文献价值研究》，《中国生漆》2018 年第 3 期。

韩倩：《宋代漆器》，北京：清华大学（硕士学位论文），2006 年 5 月。

许彩云：《宋代浙江漆器研究——以出土材料为中心考察》，杭州：浙江大学（硕士学位论文），2012 年 6 月。

李晓远：《宋代温州漆器髹漆工艺剖析及木胎的脱水加固方法研究》，武汉：武汉大学（硕士学位论文），2017 年 5 月。

冈田讓：《宋の無文漆器》，《東京国立博物館研究誌 Museum》1965 年第 9 期。

冈田讓：《宋の彫漆》，《東京国立博物館研究誌 Museum》1969 年第 1 期。

冈田讓：《屈輪文彫漆について》，《東京国立博物館研究誌 Museum》1977 年第 9 期。

西冈康宏：《南宋様式の彫漆―酔翁亭図・赤壁賦図盆などをめぐつて―》，《東京国立博物館紀要》，東京：東京国立博物館，1984 年。

西冈康宏：《竜鳳凰彫彩漆盆》，《古美術》1974 年第 44 期。

西冈康宏：《東京国立博物館保管楼閣人物堆黒盆》，《東京国立博物館研究誌 Museum》1974 年第 1 期。

西田宏子：《宋の漆、うつろう意匠》，《芸術新潮》2004 年第 12 期。

多比羅菜美子：《中世の漆工にみる金属器の影響―無文漆器と銀器を中心に》，《アジア遊学》，東京：勉誠出版，2010 年。

荒川浩和：《明清の漆工芸と髹飾録》，《東京国立博物館研究誌 Museum》1963 年第 11 期。

John Figgess. Ming and Pre-Ming Lacquer in the Japanese Tea Ceremony. *Transactions of the Oriental Ceramic society*, vol. 34, 1962-1963, vol. 36, 1964-1966, vol. 37, 1967-1969.

Jean Pierre Dubosc. Pre-Ming Lacquer. *The Connoisseur*, London, August, 1967.

John Ayers. A Sung Lacquer Cup-stand. *Bulletin of the Victoria and Albert Museum*, vol. 1, no. 2 (April, 1965): 36-38.

Hin-Cheung Lovell. Sung and Yüan Monochrome Lacquers in the Freer Gallery. *Ars Orientalis,* Vol. 9, Freer Gallery of Art Fiftieth Anniversary Volume (1973): 121-130.

报　告

王海明：《杭州北大桥宋墓》，《文物》1988 年第 11 期。

罗宗真：《淮安宋墓出土的漆器》，《文物》1963 年第 5 期。

蒋缵初：《谈杭州老和山宋墓出土的漆器》，《文物》1957 年第 7 期。

李则斌、孙玉军等：《江苏淮安翔宇花园唐宋墓群发掘简报》，《东南文化》2010 年第 4 期。

朱伯谦：《浙江嘉善县发现宋墓及代壁画的明墓》，《文物参考资料》1954 年第 10 期。

朱江：《无锡宋墓清理纪要》，《文物》1956 年第 4 期。

朱江：《江苏南部宋墓记略》，《考古》1959 年第 6 期。

叶红：《浙江平阳县宋墓》，《考古》1983 年第 1 期。

陈国安、冯玉辉：《衡阳县何家皂北宋墓》，《文物》1984 年第 2 期。

陈晶：《常州北环新村宋墓出土的漆器》，《考古》1984 年第 8 期。

陈晶、陈丽华：《江苏武进村前南宋墓清理纪要》，《考古》1986 年第 3 期。

钱永章：《浙江象山县清理北宋黄浦墓》，《考古》1986 年第 9 期。

方志良：《浙江诸暨南宋董康嗣夫妇墓》，《文物》1988 年第 11 期。

李科友、周迪人、于少先：《江西德安南宋周氏墓清理简报》，《文物》1990 年第 9 期。

林士民：《浙江宁波天封塔地宫发掘报告》，《文物》1991 年第 6 期。

林志方：《江苏武进县剑湖砖瓦厂宋墓》，《考古》1995 年第 8 期。

龙朝彬：《湖南常德市戴家山发现宋墓》，《考古》1996 年第 12 期。

林嘉华：《江苏江阴要塞镇澄南出土宋代漆器》，《考古》1997 年第 3 期。

江苏省文物管理委员会、南京博物院：《江苏淮安宋代壁画墓》，《文物》1960 年第 8、9 期。

江阴县文化馆：《江苏江阴北宋葛闳夫妇墓》，文物编辑委员会，《文物资料丛刊》（第十辑），北京：文物出版社，1987 年。

浙江省博物馆：《浙江瑞安北宋慧光塔出土文物》，《文物》1973 年第 1 期。

浙江省文物考古研究所：《杭州北大桥宋墓》，《文物》1988 年第 11 期。

湖北文化局：《武汉十里铺北宋墓出土漆器等文物》，《文物》1966 年第 5 期。

温州市文物处、温州博物馆：《温州市北宋白象塔清理报告》，《文物》1987 年第 5 期。

常州博物馆：《江苏常州市红梅村宋墓》，《考古》1997 年第 11 期。

王振行：《武汉市十里铺北宋墓出土漆器等文物》，《文物》1966 年第 5 期。

乐进、廖志豪：《苏州市瑞光寺塔发现一批五代、北宋文物》，《文物》1979 第 11 期。

肖梦龙：《江苏金坛南宋周瑀墓发掘简报》，《文物》1977 年第 7 期。

图　录

索予明：《海外遗珍·漆器》，台北：台北故宫博物院，1987 年。

陈晶：《中国漆器全集·三国至元代》，福州：福建美术出版社，1998 年。

黄迪杞、戴光品：《中国漆器精华》，福州：福建美术出版社，2003 年。

关善明：《中国螺钿》，香港：沐文堂美术出版社，2003 年。

关善明：《中国漆艺》，香港：沐文堂美术出版社，2003 年。

香港中文大学文物馆：《中国古代漆器研讨会论文集》，香港：中文大学文物馆，2012 年。

香港中文大学文物馆：《叠彩：抱一斋藏中国漆器》，香港：中文大学中国文化研究所文物馆，2010 年。

上海博物馆：《千文万华：中国历代漆器艺术》，上海：上海书画出版社，2018 年。

浙江省博物馆：《重华绮芳：宋元明清漆器艺术陈列》，杭州：浙江人民美术出版社，2014 年。

浙江省博物馆：《曾在曹家：曹其镛夫妇捐赠中国古代漆器》，杭州：浙江人民美术出版社，2014 年。

浙江省博物馆：《仍存曹家：曹其镛夫妇珍藏中国古代漆器特展》，杭州：浙江摄影出版社，2015 年。

浙江省博物馆：《椟木奇功》，杭州：浙江古籍出版社，2009 年。

温州博物馆：《漆艺骈罗・名扬天下》，北京：中国出版传媒股份有限公司，2013 年。

台北故宫博物院：《和光剔采：故宫藏漆》，台北：台北故宫博物院，2008 年。

高树经泽：《漆缘汇观录・剔黑篇》，珠海：乾务万盛，2015 年。

西冈康宏：《宋時代の彫漆》，東京：東京国立博物館，2004 年。

西冈康宏：《中国の漆工芸》，東京：渋谷区立松濤美術館，1991 年。

西冈康宏：《中国の螺鈿》，東京：便利堂，1981 年。

九州国立博物館：《彫漆―漆に刻む文様の美―》，福冈：九州国立博物館，2011 年。

五島美術館：《存星―漆芸の彩り―》，東京：五島美術館，2014 年。

德川美術館：《唐物漆器》，名古屋：德川美術館，1997 年。

根津美術館：《宋元の美―伝来の漆器を中心に―》，東京：根津美術館，2004 年。

The Arts Council of Great Britain and the Oriental Ceramic Society.*The Arts of the Sung Dynasty.* Ince&Sons Ltd,London,1960.

K. J. Brandt. *Chinesische Lackarbeiten.* Linden Museum, Stuttgart, 1988.

J. Kuwayama. *Far Eastern Lacquer.* Los Angeles County Museum of Art, Los Angeles, 1982.

Clarence F.,So Kam Ng,Alexis Pencovic Shangraw.*Marvels of Medieval China:Those Lustrous Song and Yüan Lacquers.* Asian Art Museum of San Francisco, 1986.

C. Y. James Watt, B. B. Ford. *East Asian Lacquer, the Florence and Herbert Irving Collection.* The Metropolitan Museum of Art, 1992.

Regina Krahl.*From Innovation to Conformity, Chinese Lacquer from the 13th to 16th Centuries.* Bluett & Sons, London, 1989.

Eskenazi. *Chinese Lacquer from the Jean-Pierre Dubosc Collection and Others.* London, 1992.

Peter Y.K. Lam, ed. *2000 Years of Chinese Lacquer Art.* Hong Kong: Oriental Ceramic Society of Hong Kong and Art Gallery, the Chinese University of Hong Kong, 1993.

Sammy Y. Lee. *Chinese Lacquer.* Edinburgh : Royal Scottish Museum, 1964.

跋

　　这部有关宋代漆器的小书，是笔者据过去数年来对相关研究主题的关注与思考整理而成的初步结果。对于宋代漆器的留意，起自笔者赴杭就学之初，其时常与同好学友游访于江浙各大博物馆，并深为当中所展示的宋代漆器所吸引。而后促使笔者开始搜集整理相关研究资料并展开相关写作的，则主要源自笔者所主持的"域外流传南宋漆器珍宝调研"课题在 2014 年获得了杭州市哲学社会科学规划课题的立项。在这一课题的支持下，笔者相继发表了数篇有关宋代漆器的文章。于此基础上，对该主题的推进又在 2016 年扩展为"海上丝路与杭州漆器的对外传播研究"，获得了杭州市哲学社会科学规划"中外交流历史文化研究"专项重点课题的立项。其后，笔者受邀参与了浙江省博物馆与中国文物学会漆器珐琅器专业委员会共同主办的"中国漆器文化研究的回顾与展望"国际学术研讨会，并在会上作了"宋代漆器研究的回顾与展望"的专题发言；次年又受邀参与了由杭州市政协文化文史和学习委员会与杭州文史研究会及杭州市文史研究馆共同举办的"杭州及东南地区中外交流历史文化研究"论坛,并作了专门的介绍。在论坛上发表的相关观点经由《都市快报》报道后又陆续被转载至《浙江日报》、浙江新闻网、浙江在线、中国图书馆网、中国文物网、新华丝路网、温州新闻网等，由此得见社会上对于

相关主题的关注，笔者便产生了将相关研究和资料汇聚成书的想法。

这部小书所探讨的主题虽然是"宋代漆器艺术"，但组成这部小书的主体是在前述两个研究课题的支持下开展的，从而在内容上呈现出了有所侧重的特征。一方面是研究的起始源自对南宋漆器的调研，因而明显对南宋漆器的描述着墨较多；另一方面是对宋代漆器的域外交流方面较为关注，而据相关资料显示，南宋在这方面更为明显，由此又更加深了偏重对南宋漆器展开研究的偏向。近年来，学界关于宋代漆器的研究，无论是北宋还是南宋，实际上都在不断增多，而许多研究都不约而同地发现二者之间的关系不能割裂。而且，宋代所形成的漆艺风格在进入元代以后仍然得以延续良久，元时的漆器艺术与设计不但深受宋代漆器诸多创造的影响，并且元代漆艺的新风尚亦是在此基础上生发出来的。

最后，需要特别指出的是，从漆器遗物的发现与公开作为一个动态的过程来看，这部小书仅是个阶段性的叙述。另外，基于笔者的能力和条件所限，当中所收录到的宋代漆器信息还远不够全面深入。除此各种不足以外，本书必定还有其他诸多纰漏，还望诸家不吝教正。

何振纪

于壬寅正月